學 習 花 藝 造 型 & 應 用 創 作

德式花藝大師的 歐式 花藝設計學

下冊

久保数政 · Gabriele Kubo ◎著

EUROPEAN
FLORAL DESIGN

國家圖書館出版品預行編目資料

德式花藝大師的歐式花藝設計學 下冊：學習
花藝造型＆應用創作/久保数政・Gabriele
Kubo 著；唐靜羿・王磊譯 . -- 初版 . – 新北市：
噴泉文化館出版 , 2023.11
　　面；　公分 . -- (花之道；81)
　ISBN 978-626-96285-9-9 (平裝)

　1. 花藝

971　　　　　　　　　　　　　　　112012407

花の道 81

德式花藝大師的歐式花藝設計學 下冊
學習花藝造型＆應用創作

作　　　　者／久保数政・Gabriele Kubo
譯　　　　者／唐靜羿・王磊
發　行　人／詹慶和
執 行 編 輯／劉蕙寧
編　　　　輯／黃璟安・陳姿伶・詹凱雲
執 行 美 編／陳麗娜
美 術 編 輯／周盈汝・韓欣恬
內 頁 排 版／造極
出　版　者／噴泉文化館
發　行　者／悅智文化事業有限公司
郵政劃撥帳號／19452608
戶　　　　名／悅智文化事業有限公司
地　　　　址／新北市板橋區板新路 206 號 3 樓
電　　　　話／(02)8952-4078
傳　　　　真／(02)8952-4084
網　　　　址／www.elegantbooks.com.tw
電 子 信 箱／elegant.books@msa.hinet.net

2023 年 11 月初版一刷　定價 980 元

TSUKURU! MANABERU! YOKUWAKARU! EUROPEAN FLOWER
DESIGN GEKAN by Kazumasa Kubo, Gabriele Wagner-Kubo
Copyright © 2004 SODO PUBLISHING Co., Ltd.
All rights reserved.
Original Japanese edition published by SODO PUBLISHING Co., Ltd.

Traditional Chinese translation copyright © 2023 by ELEGANT BOOKS
CULTURAL ENTERPRISE CO., LTD
This Traditional Chinese edition published by arrangement with SODO
PUBLISHING CO., Ltd.
through HonnoKizuna, Inc., Tokyo, and Keio Cultural Enterprise Co.,
Ltd.

經銷／易可數位行銷股份有限公司
地址／新北市新店區寶橋路 235 巷 6 弄 3 號 5 樓
電話／（02）8911-0825
傳真／（02）8911-0801

・本著作中譯本由化學工業出版社有限公司授權

前言

感謝本書上冊在各位讀者的支持下獲得好評。

在眾多催促聲的激勵下，終於完成了下冊的發行。

和上冊一樣，以「通俗易懂的製作，以學習為座右銘」

作為一個概念，每個作品都是精心製作而成。

通過上冊和下冊，可以瞭解被稱為歐洲花藝設計的真實面貌。

如果各位讀者能夠掌握上下冊的內容，

將幫助你提升到下一個設計水平，

身為作者，沒有比這更令人高興的了！

花阿彌花藝設計學校Gestaltungsschule校長
Gregor Lersch Edition Asia亞洲地區代表
社團法人日本花藝設計師協會（NFD） 名譽本部講師

久保数政
KAZUMASA KUBO

1964年	甲南大學法學部畢業
1965年	美國花藝藝術學校（芝加哥）American Floral Art School (Chicago)畢業
1968至1976年	在日本花藝設計師協會等團體組織的花藝比賽中獲得內閣總理大臣獎、文部大臣獎、農林大臣獎等。
1977年	代表日本花藝設計師參加第三次國際花藝世界盃Interflora World Cup (Nice, France)比賽。
1987年	邀請Gregor Lersch（德國）到日本進行花藝表演暨講習會。之後又多次組織了以Gregor Lersch、Wim Hazelaar（荷蘭，1982年世界盃冠軍）、Guy Martin（法國）、Daniel Ost（比利時）等人的花藝表演暨講習會。
1993年	邀請德國國立花卉藝術專門學校Weihenstephan的講師代表Gerhard Neidiger到日本開辦Weihenstephan Seminar。
1997年	在1997年埃森國際植物展覽會Essen International Plant Fair '97的亞洲友情展Asia Friendship Show進行花藝表演。
2001年	開始實踐構想數年的「BLUMENSCHULE」計劃。捕捉歐洲的花藝潮流，並介紹給花阿彌的會員。
2002年	在橫濱舉辦了一場題為「友誼25」的表演，是與Gregor Lersch和Wim Hazelaar相識25年後的盛情共演。

花阿彌花藝設計學校Gestaltungsschule董事長
Gregor Lersch Edition Asia亞洲地區經理

GABRIELE WAGNER-KUBO

1961年	於德國Weingarten 出生。
1988年	於德國Freising國立花卉藝術專門學校Weihenstephan畢業，成為花藝大師。
1989年	任職於日本京都的花店，期間獲取了未生流的師範證書。
1990年	在德國設立花藝工作室Studio Comme des Fleurs。
1993年	再次來到日本，進入花阿彌旗下。協助恩師Gerhard Neidiger在日本進行花藝表演暨講習會。此後長期在日本擔任歐式花藝的指導，同時協助Gregor Lersch、Detlef Klatt、Ursula Wegener等人進行花藝表演暨講習會。擔任埃森國際植物博覽會Essen International Plants Fair 1997 年亞洲友誼展（德國埃森展覽中心）的協調員和評論員。
2001年	和久保数政一起開始實踐構想數年的「BLUMEN-SCHULE」計劃。捕捉歐洲的花藝潮流，並介紹給花阿彌的會員。

目錄

下冊

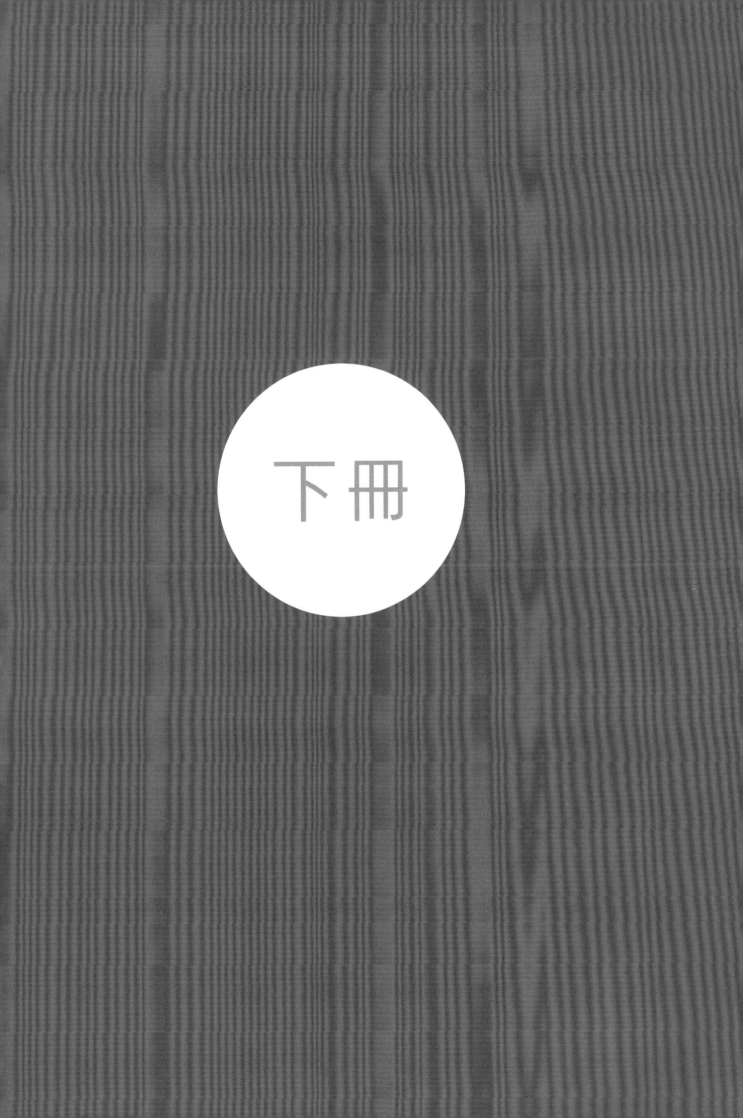

下冊

序章　關於疏密的表現～「動・靜」的關係

　　在上冊裡，我們從花的外觀形態特徵來說明有關花材形體本身所具有的「動態」。具有向上延伸動態的、具有曲折動態的、具有搖擺動態的花卉等。從花的外觀形態，可以發現到各式各樣不同的動態。

　　在下冊將試著為大家說明，運用變化不同的「插花手法」來表現「動態～靜和動」。花材的「疏密表現」最能直接影響作品的「動態」。這裡所說的「疏密」指的是花藝設計上的「花的密集度」。

　　如果花材被擁擠地、高密度地插到一起，會使空間逐漸消失，作品看起來會像是「靜態的」。相反，如果降低密度則空間增多，花材形體本身具有的動態就比較容易表現，較易於從作品中感覺到「動感」。

　　接著列舉的「對稱」和「非對稱」也是疏密的表現方法之一。在非對稱造型中所配置的疏密排列和「動態」有非常密切的關係。

（1）對稱形中的疏密

　　我們以「對稱形」花藝作品中最典型的圓形插作設計為例。分別對圓形的內側和外側進行不同的疏密排列，那麼即使是相同形態的作品，也會呈現出以下的「動・靜」變化。

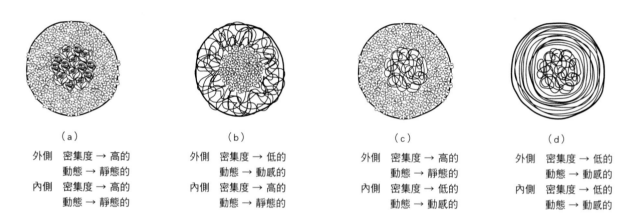

（a）	（b）	（c）	（d）
外側　密集度 → 高的 　　　動態 → 靜態的 內側　密集度 → 高的 　　　動態 → 靜態的	外側　密集度 → 低的 　　　動態 → 動感的 內側　密集度 → 高的 　　　動態 → 靜態的	外側　密集度 → 高的 　　　動態 → 靜態的 內側　密集度 → 低的 　　　動態 → 動感的	外側　密集度 → 低的 　　　動態 → 動感的 內側　密集度 → 低的 　　　動態 → 動感的

對稱形插作設計形態內的疏密變化

　　另外，因作品輪廓部分的疏密不同，也會呈現出不同的「動態」變化。我們從對稱的圓形插作設計來看，緊湊的圓形插作設計在輪廓部分的密集度較高，看起來較靜態，但如果輪廓部分裝飾了長形的葉子或枝條會形成空間，那麼植物的線條就顯而易見，在視覺上就能被感受到帶有「動感」。

（a）	（b）	（c）
輪廓部分的密集度 → 高的 動態 → 靜態的	輪廓部分的密集度 → 稍微低的 動態 → 稍微動感的	輪廓部分的密集度 → 低的 動態 → 動感的

對稱形插作設計輪廓部分的疏密變化

（2）非對稱群組中的疏密

在為非對稱群組中也會產生「疏密」變化，我們分別以四角形、三角形和圓形的插作設計為例來講解。在非對稱插作設計的製作中，以「主群組（Hauptgruppe）」、「對抗群組（Nebngruppe）」、「附屬群組」（Gegengr Uppe-Engruppe）的非對稱分組理論作為基礎。在上冊中，對於一邊保持平衡一邊進行分組的構成方式做了詳細的說明。從這個理論來看，以對稱軸為中心，「主群組」以及其旁邊的「附屬群組」應當為「密」，與它們相隔一段距離的「對抗群組」則為「疏」，通過對非對稱理論的深入理解和在作品中的實踐，能更具體地掌握疏密的技巧。

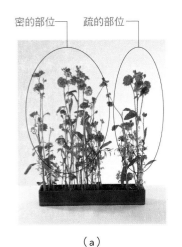

（a）

四角形的平行狀插作設計（P.13）

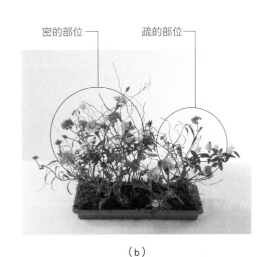

（b）

四角形的交叉狀插作設計（P.22）

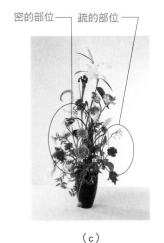

（c）

三角形插作設計（P.31）

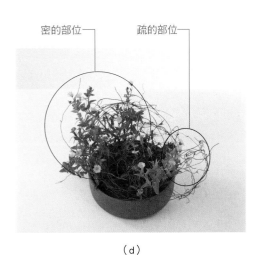

（d）

圓形插作設計（P.21）

非對稱群組中的疏密

本 書 的 使 用 方 法

19個可以邊做邊學的主題
利於實踐的操作方法頁面

　　本書是以自學歐式花藝為目標，在上冊以初級到中級者為對象，所編輯的內容可幫助我們進行全面的綜合學習。在下冊則以中級到高級者為對象設計了19個主題課程，各個主題約有3至4個作品範例介紹。從典型的作品到各種變化型的展開，可以一邊學習一邊參考階段性的製作過程圖片，實際製作時參考各注意要點，全面地掌握設計理論和操作技巧。

設計主題
學習歐式花藝設計時的主題及說明，明確指出該學習的內容。

作品題目
作品的題目和說明，記載設計要點和概要。

花材
記載範例中所使用的花材名稱。

花材的選擇要點
說明如何配合主題選擇合適的花材。當實際操作時，買不到相同花材，或是想要嘗試其他花材時，此說明可以作為決定代用花材的參考。

圖像
用圖像對作品的排列法、焦點類型、插法（捆綁方式）等做一目了然的標示。
左——排列法，對稱形或非對稱形。
中央——單一焦點或複數焦點，單一生長點或複數生長點。
右——配置法（捆綁方式），放射狀、平行狀、交叉狀、纏繞狀。

製作過程的照片解說
為了讓作品製作順序的設計要點更容易理解，以圖片分步驟介紹每個階段的注意要點。

製作要點
記載在實際作品製作過程中要注意的具體事項。

每個主題的檢查要點
這裡列出了每個主題在設計和技巧的檢查項目。實際作品製作完成後，將作品和這些項目進行對照並加以檢查，以幫助提高作品的完成度。

整體要點總結
各個設計主題的預習和複習P.6～、P.26～、P.54～、P.64～、P.78～
為了全面地快速掌握本書的19個設計主題，為大家總結了各章的學習攻略，可以用來幫助預習和複習。

學習設計理論
淺顯易懂的設計理論解說 P.94～
除了上冊中講解的歐式花藝設計理論，本冊更為中級到高級者作進階的發展，搭配圖版的使用，進行深入淺出的的講解。

EUROPEAN
FLORAL DESIGN

歐式花藝
設計學

第1章

自然的表現

「表現自然」的設計排列方式中基本上以非對稱形（Asymmetry）居多。在上冊中我們學習了如何根據這種「非對稱」構圖，營造植物從想像中的「單一生長點」和「複數生長點」生長出來的自然印象，以及為了把這個印象具體化，如何運用「分組」的手法來插製作品。下冊中則進一步講解如何透過掌握分組的「數量」，來表現更加完美的植生感方法。

分組形式以3個群組為基本，也有分成5個群組、2個群組的分組形式，以及更加模糊、界限不明確的分組形式，通過不斷地學習探索，我們會更加深入地理解自然風的特質。

其中重要的關鍵點，是在序中也談到的「疏」與「密」的平衡。

不論是疏或是密，並不是無秩序地設計。是通過花材的植生感、高低差、整體的平衡等所展現出來的。可以說，作品的完成度取決於，疏密的平衡和能把理想化的自然表達到何種程度。

疏密的平衡隨著3組──5組──2組等群組數量的不同，難易度也跟著增加。但是，決定難易度的不僅僅是分組的數量，也會因所選用的花材特性和由此產生的平衡不同，難易度順序也可能會是3組──2組──5組，或變成5組──3組──2組。花材是具有分量感的呢？還是形態極小的呢？或是直線延伸的素材？還是有著密集小花並帶有動感的呢？花材不同，呈現出的形狀、大小、量體就不同。我們要留意這一點，並將其適當地引入作品製作之中。

「表現自然」在下冊的主題有以下3個。

1 群組的數量和平衡
單一生長點

2 群組的數量和平衡
複數生長點

3 活用植物素材
疏密的表現

（1）群組的數量和平衡／單一生長點 作品P.8至11

設計和技巧

①理解單一生長點

單一生長點，僅是營造「被理想化的」自然時所必要的手法。首先要確定假想的生長點位置，其次插作時要注意，讓所有的花材看上去都是從這一個點生長出來的。

②理解分組的「數量」

在地表上生長的植物群落是毫無秩序可言的，但在作品的創作中我們透過分組，賦予花材秩序的同時，又使其不失自然，這也就是所謂的「理想化的自然」。要有意識的決定分組數量，理解分組數量的變化，和作品完成度之間的關係。當然這一切都要依循非對稱的排列原則。

③理解植物的生長形態

花材的選擇方式，對於作品的完成度是有影響的。在保持群組外形、大小、分量的平衡的同時，還要特別注意疏密的安排。

④理解比例的平衡

能夠使作品整體達到平衡，一般基準比例為寬：高＝8：5或者5：8，H-G-N各組的比例為8：5：3。

花材的選擇

①把程度主張大小不同的花材作組合搭配

②搭配各組間的自然形態

③使用自然和諧的色彩組合

（2）群組的數量和平衡／複數生長點 作品P.12至20

設計和技巧

①理解複數生長點

基於蹺蹺板原理的非對稱排列法，不論是單一生長點還是複數生長點都是一樣的，只有插製方式會有所不同。複數生長點使用的方式是「平行」。雖然這類作品中人為理性的成分較高，但也可以把生長點想像成「大地的延伸」來插作。

②注意花器的選擇

雖然在花器的選擇上自由度有所增加，但是既然是要營造「大地的延伸」，相較於圓形，方形的花器會來的更加適合。

③從「群」開始把握整體的構圖

展現水平面、垂直面，並營造立體感，是這個主題的重點。無論分幾個群組，都要根據每個作品的實際可能性，展開群組的

分配組合。

④在「群」裡做出疏密感

需要在每個「群」裡做出疏密感時，如果是垂直面，就要關注從正面觀看的構圖，局部使用交叉的插製手法來營造疏密感。如果是水平面，則要注意俯瞰時的構圖，可通過花卉的色彩搭配、緩和的高低起伏來營造疏密感。關注立體感時，則要重視植生感，有效地利用高低起伏來表現疏密感。

花材選擇

①使用自然和諧的色彩組合

②搭配各組間的自然形態

③避免對比強烈的組合

（3）活用植物素材的疏密表現 作品P.21至24

設計和技巧

①活用花材本身具有的自然形態

花材有量體很大的、也有非常小巧細微形態的、有呈直線伸展的，有長滿密集小花的、也有蜿蜒曲折的……每種植物擁有各自獨特的形態。這個主題的主要著眼點，就是如何運用植物的形態來構成。

②注意基部的構成

基部的構成會成為設計的骨架，特別是在這個主題中，是表現疏密感的關鍵因素之一。應該使用苔草、石子、沙礫、樹皮等，能表現自然界的素材來進行基部的構成。

③賦予比例獨特性

在「表現自然」這個大主題中，「引入植生感」的構圖是設計性最重視的部分。首先要在腦中勾勒描繪出設計，並挑選與其相符的花材。但是，歸根究底這個主題的基礎是「自然」，這一點一定要牢牢記住。

④使用共通的素材

把主群組（H）中使用的素材，同樣應用到其他群組中，使群組之間產生統一感。

花材的選擇

①選擇帶有自然動感的花材

②使用自然和諧的色彩組合

③選擇主張度較少的花材

單一生長點的分組

如果要在作品中表現自然之美，能取得平衡的分組技巧非常重要。下面我們藉由單一生長點的作品，依群組的分組數量不同，列舉多種形式的分組製作方式。

（1）從單一生長點分成3個群組

從假想的單一生長點，按照非對稱排列法，將花材分成H-G-N三個群組（參考上冊P.23），是表現理想化的自然時最基本的設計。這是以自然的植生感為中心所表現的作品。

非對稱形　　單一生長點　　放射狀

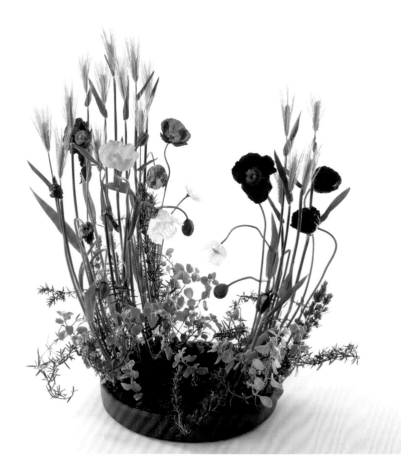

以非對稱的配置決定H-G-N的位置。麥子的花莖裡穿入18號至20號的花藝鐵絲，以便能彎曲成想要的弧度。常有人問到：「既然是表現自然，是否可以使用穿入鐵絲的人為加工手法？」如果能做到不讓觀眾看到鐵絲，又能從外觀上幫助表現出植物的自然姿態，那就沒有問題。

花材
麥子、虞美人、迷迭香、蠟菊、苔草

花材選擇要點
本作品以具有向上延伸生長感的麥子為主要花材。即使被踩踏過還是能頑強生長的麥子，給人男性風格的印象。配合這樣的植生感，以能表現出柔和自然風的虞美人組合搭配。利用花莖粗細的不同營造出疏密的差異，而在根部收尾的葉材，則選用了更加富有動感且主張程度低的迷迭香和蠟菊。

作品製作要點
① 具有生命力的麥子，本身的主張程度並不是很大，卻是可以成為視覺中心的素材。麥子的花莖比較粗，明顯地表現向上延伸生長的直線形態。為了強調其效果，各群組麥子之間的高低差異要做得和緩一些。
② 這個設計中，表達疏密感的要點有兩個。其一是要在素材搭配中明確地表現出創作意圖；其二是要靈活運用粗的直線、纖細的曲線，更曖昧的植生感，利用這些要素插出明確的高低變化。

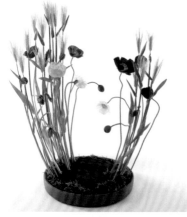

插入和麥子的植生感完全不同的虞美人時，盡可能去展現虞美人生動的花莖曲線和有動感的花頭，運用這些要素的同時也要注意整體的平衡。最後在花莖腳邊安排迷迭香和蠟菊這類具有相異特徵的葉材，即完成。

（2）從單一生長點分成2個群組

　　從假想的單一生長點，將花材插製成兩個群組的設計。使用的花材和上一個作品相同，以便於觀察和理解，分組數量的不同對疏密感的影響。

非對稱形　　單一生長點　　放射狀

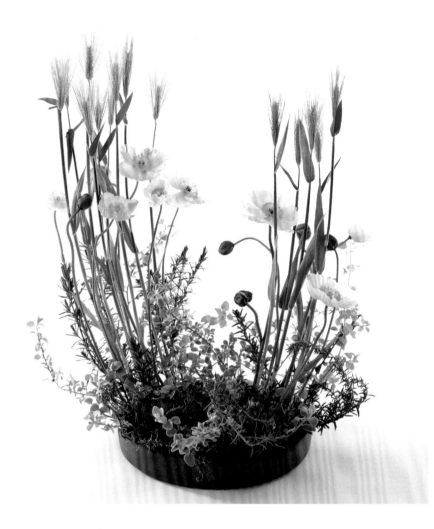

首先在海綿上鋪上苔草，營造出自然的風格。關鍵點是石塊擺放的位置。根據蹺蹺板原理，對稱軸所在的支點位置，就是石塊擺放的位置。兩個群組的比例為8：5，G的群組插在花器邊緣更內側的位置。

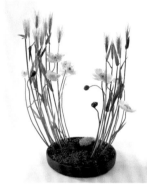

插作虞美人時，如果能夠比上一個作品更加強調曲線，平衡效果會更好。如果將作為支點的石塊也當作一個群組，葉材的整合就能變得統一。

花材
麥子、虞美人、迷迭香、蠟菊、苔草、沙礫、石塊

花材選擇要點
雖然使用的是和上一個作品完全相同的素材，但在選擇與主花材搭配的虞美人時，需考量花的色調及開花狀態。和前一個作品的鮮豔色調不同，這個作品的虞美人選擇了粉彩色調的，花朵也不是像前那樣以含苞待放的為主，而是花瓣全部展開般盛放的花朵。要先了解前後對比的關係後，再選擇花材。

作品製作要點
① 將花材分成兩個群組的作品，相較之下難度較高。做個通俗易懂的解釋，可以把分組的方式思考成，把分成3組的花材略微調整，H和N合併為一組，而G作為另外一組，這樣就變成了兩個群組。
② 分兩組的方法之所以困難的原因可能在於，使用非對稱排列的插作方法時，蹺蹺板原理中的「支點」位置比較難引入到作品之中。在這個設計中巧妙地用石塊暗示了「支點」的位置，進而達到了整體的平衡。
③ 在製作2個群組的作品時，如果把假想的單一生長點的位置，設置得比分3個群組或5個群組的情況略淺些，整體的平衡會比較容易做到。如果讓花材的密度從花器邊緣向內側逐步變稀疏，插作起來也會比較容易。
④ 營造高低起伏的作法和上個作品一樣，只是上個作品使用的是鮮豔色調的虞美人，而這個作品是使用粉彩色調的。藉由此來理解不同色調，在視覺效果上產生的差異。花朵的開放程度不同，也能營造出視覺上的疏密差異，這一點也是要注意的地方。

（3）從單一生長點分成5個群組

　　從假想的單一生長點，將花材插作成5個群組的設計。這個作品因為是以主張程度不太大的形態，且富有動感的花材為主，所以是植生感更強的設計。

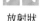

非對稱形　　單一生長點　　放射狀

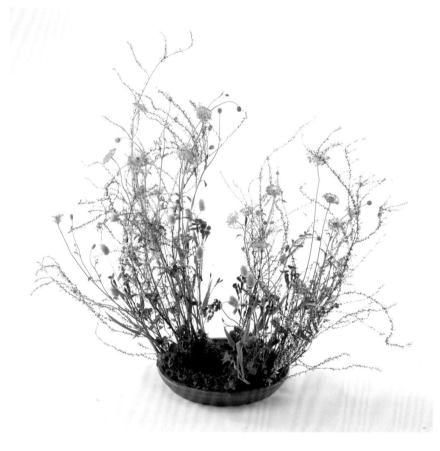

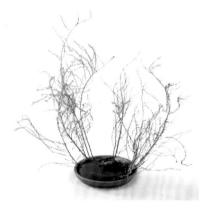

基部上使用了易於表現自然的苔草和石塊搭配。在展現雪柳的分量感和動態的同時，把花材分成清晰明確的5個群組，確立作品的骨架。

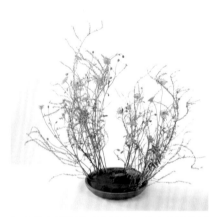

加入帶有柔和動感的翠珠，整合整體的平衡，翠珠的花莖較粗可以穿入20號至22號的花藝鐵絲，意識各群中心軸的位置，依附在其周圍的方式進行插作，這樣會比較容易營造群組，高低差則以看起來自然為佳。

花材

雪柳、翠珠、撫子花、兔尾草、藿香薊、苔草、石塊

花材選擇要點

選用更有自然感的雪柳作為主花。搭配和雪柳共通有著柔軟且有舞蹈般伸展形態的翠珠，在花腳部分加入能為整體色調點綴的粉色撫子花，以及表情柔和的兔尾草，進一步提高作品的植生感。

作品製作要點

① 5個群組的分組方法是以3個群組分組方法（H-G-N）為基礎，把離中心軸最遠的G再分組成第二主群組（Gh），為其搭配的對抗群組Gg和附屬群組（Gn），這樣就構成了5個群組。Gh：Gg：Gn的比例以5：3：2為基準。

② 在這個主要花材富有動感的設計中，除要考量各群組的分量，也還要考量花材本身的形態。先利用花材的「動態」來確定作品的外輪廓，再分別確定各群組的分量，這樣疏密感的表現也會變得比較容易。

（4）以不同的「基部」形式製作3個群組的分組

非對稱形

單一生長點

放射狀

利用「從單一生長點分成3個群組」，改變基部的條件進行作品的製作。依照蹺蹺板原理巧妙改變H-G-N的排列及位置，同時更加深入地瞭解保持作品平衡的方法。

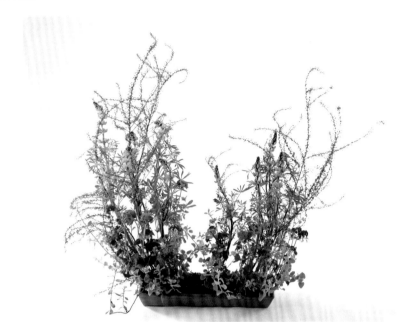

考量花器左右及前後的空間後，插入雪柳。先確定大群組（H）的位置，在相反側上一邊考量中群組（G）及小群組（N）的平衡，一邊要注意避免從側面看起來花材都並排在一條直線上。

花材
雪柳、羽扇豆花、藿香薊、蠟菊

花材選擇要點
選擇花材的關鍵是「動態」。以雪柳的「溫柔動感」，搭配羽扇豆花「直線般的動感」。雖然這兩種花材存在著主張強弱不同的印象，但被調和的色調所柔化，又在花莖腳邊加入了微弱主張的藿香薊，這樣就形成了具有生長感的律動。

作品製作要點
① 非對稱排列法通常依據蹺蹺板原理在作用。除了分量，花器的選擇，花材的姿態、動態、色彩等，都會影響

作品的構圖改變，而且不論是單一生長點還是複數生長點，都會產生不同的效果。這個設計是「方形花器的單一生長點」，構圖方法、排列方式和前面所有的作品都不相同，製作前要先意識到這點。
② 透過大群組搭配中群組加小群組，取得構圖的平衡。在大（H）＝中（G）+小（N）的平衡中，各群組與中心軸的距離非常重要，在安排主要花材時，要特別留意這一點，並做出嚴謹的構圖。
③ 這個設計中「密度」和「秩序」是關鍵字。密度太高，容易看上去無秩序。建議把假想中的單一生長點，盡量設定得深一些，以取得平衡。同時明確的秩序更能提高作品的植生感。

注意羽扇豆的花頭和雪柳所描繪出的曲線之間的平衡，為了讓它們能在恰當的位置交叉，必要時可在花莖裡穿入花藝鐵絲（20至22號），輔助形成優美的姿態。若能把花莖腳邊自然的高低差控制在較低位置，整體的平衡感就能營造得比較好。

單一生長點的分組——設計和檢查要點

① 作品整體是否呈現出自然的氛圍？是否表現出各個植物正在生長中的樣貌？

② 有沒有營造出假想中的單一生長點？

③ 是否選用了合適的花材表現植物的生命力？在構成上是否充分運用植物的生長律動？

④ 為避免破壞自然的印象，是否使用中程度主張及小微弱主張的植物來表現？

⑤ 是否用H-G-N的非對稱排列，以H：G：N＝8：5：3的比例為基礎，充分理解對於3個群組、2個群組、5個群組的分組方式？

⑥ 各群組內的每種花材的分量，是否和分組的基礎比例相符？

⑦ 作為主角的花材是否都有安排在各群組中，形成群組之間的統一感？

⑧ 在依照分組比例的同時，有沒有透過花材大小、長短的不同，在各群組之間營造變化？

⑨ 有沒有透過營造高低差的技巧，來表現植物的生命力？

⑩ 有沒有透過理解蹺蹺板原理，將以支點為中心的前後左右，都能做出保持平衡的設計？

2. 複數生長點的分組

在這個章節我們將學習複數生長點、以平行手法插作作品的分組技巧。在變換分組數量的練習中，深入了解讓作品取得整體平衡的技巧。

（1）從複數生長點分成3個群組（作品1）

比較這個作品和前一個作品，雖然花材不同，但是在幾乎相同的條件下，可以清楚地展現出，單一生長點和複數生長點的作品之間，保持平衡的方法及插作方式的不同。

非對稱形　　複數生長點　　平行狀

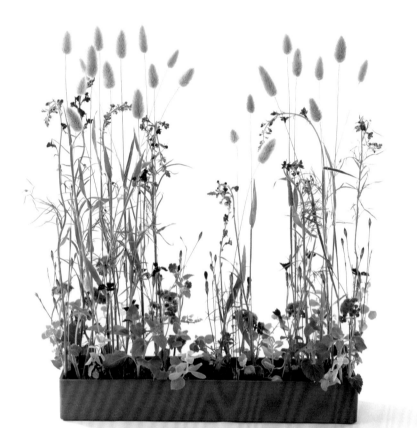

以兔尾草為主要素材。它雖然柔弱卻具有挺拔向上的生長感，插作時利用蓬鬆柔軟的頭部形成自然高低起伏，在每個群組中局部使用交叉手法插作。

以小花瓣的姬金魚草為配角。在花腳邊插上花瓣稍大一些的撫子花和藿香薊，保持整體的平衡感。

花材
兔尾草、姬金魚草、撫子花、藿香薊、蠟菊

花材選擇要點
在草原上以群生方式生長的兔尾草，給人隨風飄揚的印象。選擇主張細小的姬金魚草和撫子花作為搭配，整體色調統一，給人清爽的感覺。

作品製作要點
① 在考量分組時，蹺蹺板原理的運用，和單一生長點作品的方式是一樣的。但複數生長點作品的插作要使用「平行」手法，所有花材的插入點都不一樣，插出平行狀的樣貌。各群組分量的基準比例為H：G：N＝8：5：3。
② 複數生長點的作品中，要展現水平面、垂直面、注意立體感等。設計不同，「主張」形態的展開就不同。這個設計中以垂直面為主，也就是從正面看的構圖比較重要。從正面看時，三個群組既要分布得自然，又要刻意地做出橫向並排的排列。與此同時，如果在局部做一些交叉的效果，就能更容易地表現理想化的自然。
③ 要避免從側面觀看時，花材被插在同一條直線上的情況，要利用花器的深度營造出前後的平衡，也要有意識地從正面營造自然的高低起伏。

（2）從複數生長點分成3個群組（作品2）

　　這個作品展現出和上個作品不同的「蹺蹺板原理」應用。把分量大的H（主群組），排列到離中心軸稍靠左的位置，呈現出和上個作品不同的分組視覺效果。

非對稱形　　複數生長點　　平行狀

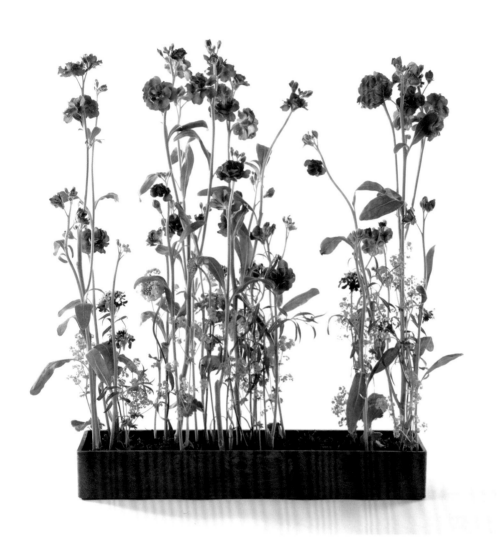

花材
紫羅蘭、金翠花、蜀葵、苔草

花材選擇要點
① 在蹺蹺板原理中，依據調整「距離」和「分量」取得左右的平衡。在這個設計中，中軸線和重心（支點）基本上是幾乎重合的。（參照P.14右下圖）
② 為了明確展示蹺蹺板原理，這個設計極力減少了花材的種類。有著向上生長、展開、中程度主張形態的紫羅蘭，搭配色彩有共通性的金翠花作為配花。視覺效果上，花朵的主張稍大，所以僅在花腳邊加入一些柔弱的蜀葵。
③ 在生長形態呈現筆直向上延伸的構圖中，除了要把花腳邊的花材控制在低位，更重要的是，要盡量使主花和配花的高低差顯得柔和舒緩。

專題1　自然中的對稱與非對稱

在上冊中根據蹺蹺板原理，對於對稱形和非對稱形做了基本的說明。而在這裡則是介紹在自然界中實際存在的對稱形和非對稱形。在自然界中所有的植物、動物、礦物等所有存在的東西，其形狀不是基於對稱形就是基於非對稱形的秩序。它不僅包括整個固體的形狀，而且也包括它的一部分在內的所有東西。例如花的形狀整體並非是植物的整體姿態，雌蕊和雄蕊等固體的一部分都是基於這種秩序的。例如變形蟲這類形狀不固定的生物，在變異時也是時常保持非對稱形的平衡，這是一個植物界的例子。在花藝設計中，不管是對稱形還是非對稱形都把以支點為中心保持前後左右的平衡作為前提條件（蹺蹺板原理）。

對稱形（SYMMETRIE）

仔細觀察植物，到處都可以發現對稱形。譬如葡萄的葉子。葡萄葉的生長是從一個生長點出發，向所有的方向生長，並且形成各式各樣的形狀。它的生長方式，不管是在平面中還是在立體形態中，總是對稱地保持著左右平衡。

非對稱形（ASYMMETRIE）

和對稱形一樣，在自然界中，能到處觀察到很多非對稱形。秋海棠的葉子，以生長點為主軸，左右按不同比例生長，形成獨特的非對稱形的葉子。不管是平面或是在立體形態，總是非對稱地保持著左右平衡。

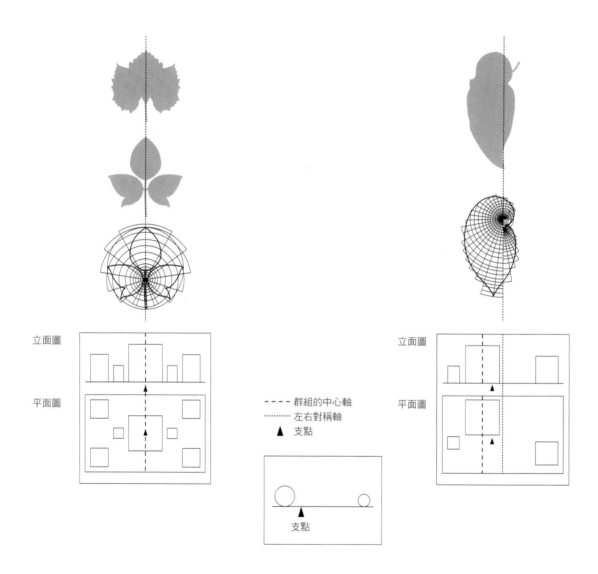

立面圖

平面圖

- - - - 群組的中心軸
········· 左右對稱軸
▲ 支點

立面圖

平面圖

支點

（3）從複數生長點分成5個群組‧垂直面

　　使用和前作（分成3個群組）同樣的花材，插作出花材被分成5個群組的作品。注意用平行狀手法插作各組之間的平衡，以及高低起伏的營造方法，還要注意從「垂直面」和「水平面」分別觀看時，其視覺效果的不同。

非對稱形　　複數生長點　　平行狀

花材

紫羅蘭、金翠花、蜀葵、苔草

作品製作要點

這是一個以「垂直面」為重點，從正面觀看時具有平衡感的設計。和前面分成3個群組的作品相比，能夠看出每個群組自身與群組之間形成的疏密感，都有明顯不同。隨著群組的增加，每個群組的密度增大了，相較於密的部分，疏的部分的平衡變得更穩定。因此，從整體來看，分成3個群組時有鬆散的感覺，而分成5群組就能對鬆散度進行約束。在「表現自然」方面上可以發現，群組的數量不同，所呈現的視覺效果也不同。

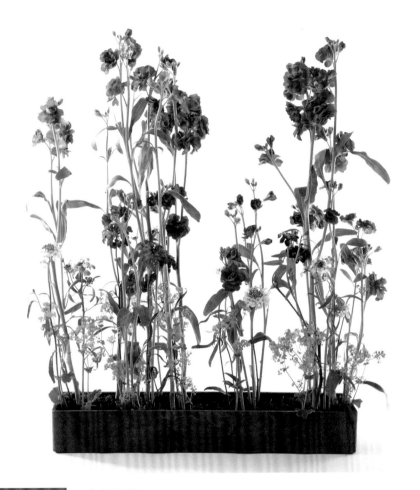

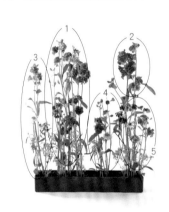

變化型　水平面

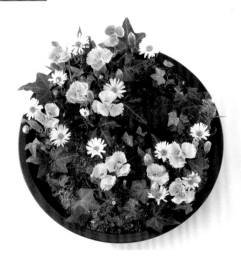

花材

撫子花、孔雀草、常春藤、沙礫、石子

作品製作要點

這個作品展示重點為「水平面」，是俯瞰時具有平衡感的設計。上冊中曾介紹過「小型群生」的作品。以主張程度極小的的花材（撫子花、孔雀草）為主花的設計，表現從路邊茁壯生長的植物生態中獲得的靈感。通過花器的形狀、砂石、苔草的裝飾等，表現出更加接近自然的印象。從水平面來觀看，能明顯地看出H-G-N-Gh-Gg的排列。要注意每個群組都使用共通的花材。

（4）從複數生長點分成2個群組（作品1）

　　在作品中的花材被分成2個群組，會比之前分成3個群組、或5個群組的作品相比，有較強的組別劃分曖昧的感覺。這個主題與其說是是講解分組的方法，還不如說是在介紹如何營造「疏和密」。

非對稱形　　複數生長點　　平行狀

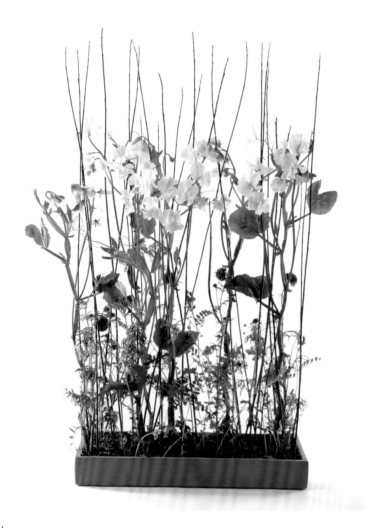

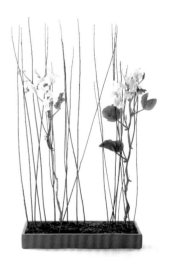

以荷蘭柳為主要花材，在柳枝上部使用香豌豆做出兩組。遵循蹺蹺板原理，通過調整組的體量和距離來營造兩組間的平衡。在兩個組之間的位置，用交叉式手法做局部插作。

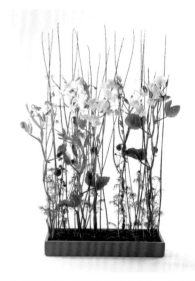

在柳枝上部，以香豌豆做出密度。留意矩形輪廓的同時，營造出高低起伏，依照相同的方法插作下面的花材，即完成。

花材
荷蘭柳、香豌豆花、洋甘菊、窄葉野豌豆、沙礫

花材選擇要點
作品主題是營造森林的感覺，因此選用荷蘭柳作為主花材，讓人聯想到挺拔向上的樹木。荷蘭柳旁邊，起到輔助作用的是香豌豆花。在直線條中融入原生態感，增添了作品上部的柔性。窄葉野豌豆也是能令人感受到森林中健康活潑的生命力的花材。

作品製作要點
① 由於花材使用了荷蘭柳，營造平衡感就變得比較容易。這個作品的關鍵詞是「平行」和「矩形」，使用直線花材表現出這兩個要素。
② 作品的技術要點在於荷蘭柳枝條的局部交叉。在這個看起來宛如隨機插作的構圖中，因為增加了交叉，所以不是原原本本的自然，而是「理想化的自然」的效果。

（5）從複數生長點分成2個群組（作品2）

　　上個作品選擇具有直線條植生感的花材，這個設計則使用完全不同特徵的花材。關注花材本身的植生感，透過高低差的營造，打破上個作品的「矩形」構圖，製作出更自由疏落的自然感。

非對稱形　　複數生長點　　平行狀

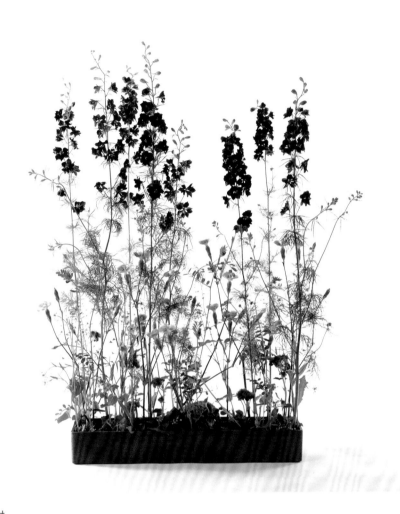

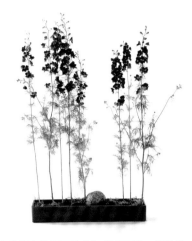

在基部上放置石塊作為「平衡點」的基準。插作千鳥草時注意要讓石塊成為兩群組之間的支點。花朵要有高低起伏，避免上部看上去過於沉重。

花莖很長的千鳥草，要除掉下方過多的葉子，留下可安排其他花材的位置。這樣接下來插作的撫子花，以及為根部營造自然風的薺菜和野豌豆，才能有足夠的空間，就顯得更加生機勃勃了。

花材
千鳥草、撫子花、藿香薊、薺菜、野豌豆、沙礫

花材選擇要點
和以「生長點」為主的設計相同，主花的選擇會決定作品的整體印象。這個主題之所以選擇千鳥草，是為了展現這種帶有遠離自然意象的花材，在理想化的自然中能表現出怎樣的存在感，所具有的特性又能展現出什麼？選擇作為其輔助的花材，搭配時要注意控制主張形態的大小。

作品製作要點
① 選擇挺拔向上的大主張作為主花材時，疏密感的位置安排基準就很重要。要慎重考慮作品上部和下部的平衡，並根據決定好的疏密感的定位，安排整體分量的分佈。
② 重心在上部的千鳥草，是不適合交叉手法的素材。所以要靈活利用作為輔助花材的撫子花，來形成柔和曲線的交叉。

（6）分成2個群組透過曲線的營造表現自然風

　　透過以下兩個作品來說明主要花材的選擇、基部形狀的不同，會給人們帶來不同的視覺印象。用自由度更高的素材來表達疏密感，難度會稍微高一點。

非對稱形　　複數生長點　　平行狀

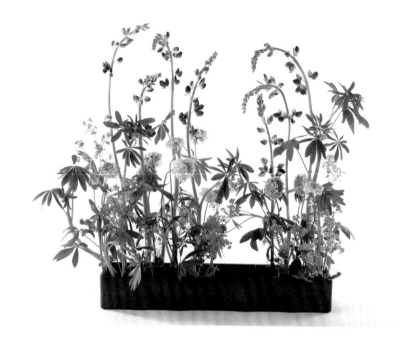

花材
羽扇豆、蜀葵、金翠花

作品製作要點
① 羽扇豆花穗的重量壓彎了枝條，彷彿充滿自然風情又富有輕盈的律動感。如果能將花穗的方向朝一定的面向安排，插起來的整體感會比較好。
② 展現花穗的動感，是作品的要點。在作品下部的插作中，使用形狀獨特的羽扇豆葉子與蜀葵、金翠花營造出較大的高低落差。

變化型　宛如草原風景般的自然風情

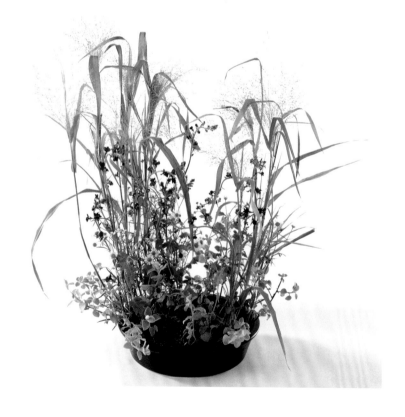

花材
柳穿魚、噴泉草、蠟菊、洋甘菊、沙子

作品製作要點
① 這是一個呈現「水平面」為主的設計，重視俯瞰時的平衡。在上冊中這類的作品被歸入「小型群生」中。運用極小型主張的花材（柳穿魚、洋甘菊）作為主花，表現出路邊野花般的天然韻味。
② 花器的形狀和苔草的使用，都呈現出自然的風格。觀察作品的水平面，能夠幫大家更理解H-G-N-Gh-Gg的配置方式，每個群組都使用了共通的花材。

（7）以「更加自然」為主題

到目前為止，我們所示範的3個、5個、2個的「分組」的手法，都是表現「理想化的自然」的技巧。基於這些基本技巧，本主題著眼於創造更加自然的「空間」。

非對稱形　　複數生長點　　平行狀

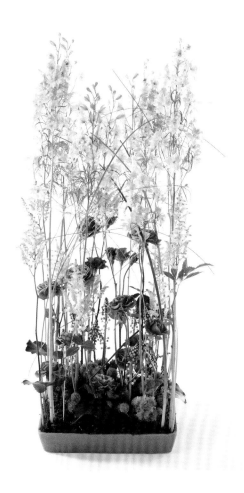

花材
千鳥草、泡盛、玫瑰、藿香薊、叢星果、葡萄風信子、銀河葉、熊草

作品製作要點
① 本作品是在上冊中介紹過以「森林中的一部分」的印象，設計「在更大的空間中營造自然」的作品。以直線向上、主張程度較大的千鳥草作為主花。為了讓視覺效果更有自然感，還加入了叢星果等非自然要素的花材。
② 注意要在整個花器上「平行」地插入花材的同時，營造自然風主題。

變化型　以繪本為主題

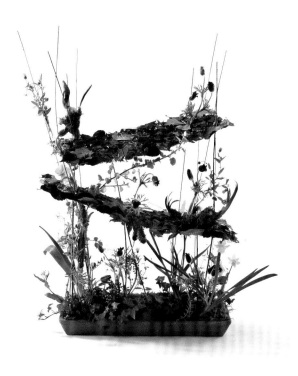

花材
鬱金香球根、風信子、水仙、朝鮮白頭翁、葡萄風信子、三色菫、寶蓋草、薺菜、野豌豆、蠟菊、常春藤、蘆葦稈、枯葉

作品製作要點
① 這是一個以比利時繪本中某一情景為主題構成的作品，繪本描述了地下精靈們為了讓花朵盛開和草木茂密，而勤奮勞動的故事。剛在地面上露出小臉的嫩芽和各種昆蟲相遇，有的植物正在茁壯成長，有的已經果實纍纍或垂垂老矣……作品中要表現的就是這種生生不息的自然景象。
② 枯葉之間吐出新芽、聚集了春天的花朵。以枯葉夾在雞籠網中間形成枯葉層，在玻璃試管中放入盛開的草花……這些都需要較高的技巧，但最基本的是要把花材分成兩群組來構圖。

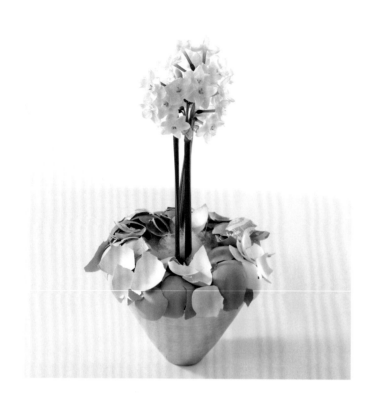

（8）自然風的物件設計

　　會讓人聯想到「非自然」的設計，但又通過材料的個性表現出了自然風。同樣使用雞蛋作為材料的兩個作品，雖然比例和質感不相同，但都是把自然設計化的創作。

非對稱形　　複數生長點　　平行狀

花材

水仙、雞蛋殼、棉花

作品製作要點

作品的主旨是表現土壤的豐饒。雖然沒有使用土，但代表土壤的棉花和周圍分布的蛋殼回歸自然，滋養土壤。表現出了肥沃土地讓植物快速茁壯成長的場景。是一個表現溫柔的作品。

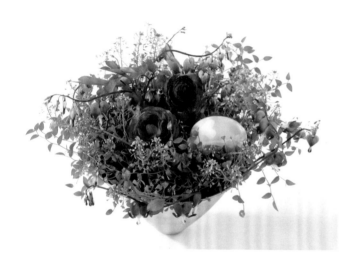

變化型　融入自然

花材

陸蓮、荷包牡丹、薺菜、闊葉武竹

作品製作要點

和前一個作品一樣，是經過設計的自然。本作品在追求自然風的同時，並沒有直接複製自然，而是把「理想化的自然」進一步設計化。將剪短高度的陸蓮、薺菜、荷包牡丹等自然界中不會生長在一起的花材，依自然的樣貌組合在一起。闊葉武竹也顯得自由自在，彷彿是自然生長出來一般。

複數生長點的分組——設計和檢查要點

① 整體是否呈現出自然的氛圍？是否充分地表現出各個植物的生長感？

② 所有花材的插入位置是否都相對獨立不彼此重合，各花莖之間是否呈現平行狀？是否在局部使用交叉手法，使整體更有自然感？

③ 為了表現植物生長中的樣貌，是否在作品中表現出複數生長點？

④ 是否在高度和前後深度，做出自然落差的變化？

⑤ 同一種花材之間是否做出自然的高低起伏變化？

⑥ 是否深入理解非對稱排列法中以H：G：N＝8：5：3為基礎的，3個群組、2個群組、5個群組的分組方法？

⑦ 各群組中各類花材的分量，是否和分組的比例相協調？

⑧ 作為主花的材料是否在每個群組中都使用，建立群組之間的統一感？

⑨ 在分組的同時是否營造出大小、長短等不同的各種變化？

⑩ 是否對蹺蹺板原理有更深入的理解？是否做出了以支點為中心的前後左右平衡的設計？

3. 活用植物素材表現疏密

為了提升自然感，在作品中添加更多的「植生感」元素。
在處理「疏」與「密」平衡的同時，活用素材的個性進行創作。

（1）有著圍繞印象的自然感

　　使用個性迥異的植物素材搭配組合，在基部的構成和比例中表現出獨特性，明確作品的主題之後再進行設計。

非對稱形　　複數生長點　　平行狀　　纏繞狀

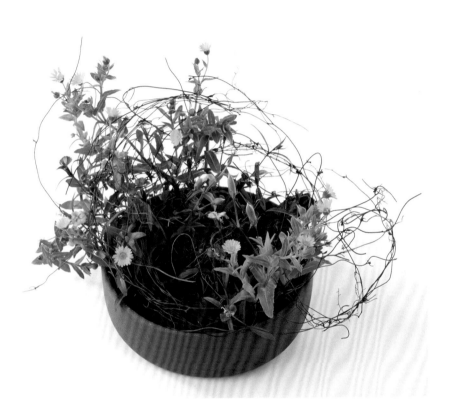

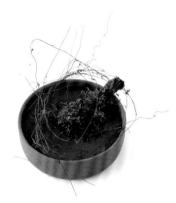

為了方便放置樹皮，先在海綿上挖出一個凹陷處。這個位置也作為平衡點的標示，為了表示的更清楚，插入此處的乾燥細藤密度要加大一些，藤的枝條從這裡流向「疏」的區域。

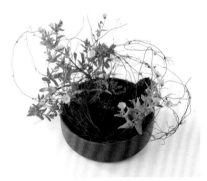

插入迷你金盞花，營造不破壞作品的自然動感的分量和高度。要時不時地從俯瞰的角度觀察疏密的平衡。也可以在這一步整理乾燥細藤的動態。

花材
乾燥細藤、迷你撫子花、迷你金盞花、樹皮、苔草

花材選擇要點
在這個主題中花材的選擇特別重要。為了表現出乾燥細藤活潑的動態，以及將它圍繞在植物周圍的植生形態，要選用主張較小、動態弱的花材，這樣也比較容易表現疏密感。因此選擇了迷你撫子花和迷你金盞花。

作品製作要點
① 基部的構成是設計的骨架部分。樹皮的安置、苔草的分量、乾燥細藤的基本線條等，都要盡可能照著預想的設計安排。
② 樹皮的位置擔負著保持整體平衡的作用，在「疏」與「密」的位置中，要安置在離「疏」的區域較近的位置。在這個製作階段，僅需要確定疏密關係。進入插作花材的階段後，再確定H-G-N的分組。

（2）多種「動態」的組合

觀察、感知植物的特性，思考各種能表現自然的花材搭配組合。

嘗試透過交叉，以及對花材自身動態形狀的靈活運用，確定整體的構圖。

非對稱形　　複數生長點　　交叉狀

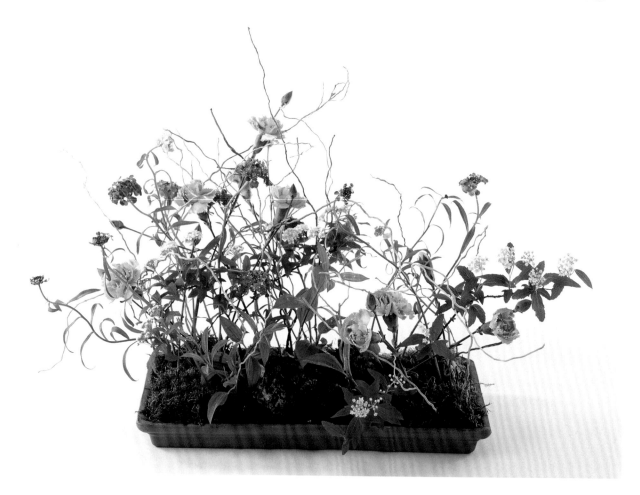

花材

多頭康乃馨、小手毬、白蜀葵、萬代蘭根、利休草、
苔草、沙礫、石子、樹皮

花材選擇要點

這個主題選擇具有動感的、蜿蜒曲折的、四散伸展的、
躍動嬉戲的枝條為主要素材，再依照想營造的意象搭配
其他花材。這個作品的主角是萬代蘭根，有著柔和表情
的多頭康乃馨作為主要配花。這個主題以自然的和諧配
色為基本。

作品製作要點

① 萬代蘭根是主要素材。分量的比例應當為5：3：2。
② 斟酌高度和寬度的平衡非常重要。高度和寬度的比例
應為3：5，在關注到橫向伸展的同時，為了保持和G群
組的平衡，可以給H和N群組略微增加幾分高度。

樹皮、石子和苔草是用來強
調平衡點的素材，海綿的高
度要略微高於花器口，並以
海綿刀切角，做出土壤在花
器中堆積的效果。在不破壞
中心線的基礎上，斜向排列
配置。

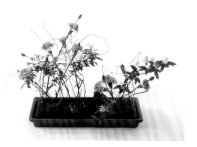

配置萬代蘭氣根，並使用多
頭康乃馨和小手毬逐步填充
骨架。小手毬向左右擴展，
在H-N中做出一些高度才能保
持整體的平衡，最後在隆起
的海綿上鋪滿苔草。

（3）表現植物生機勃勃的「動態」

與上一個作品相比，這個作品使用動態幅度更大的花材。把向四面八方伸展的花材，依照其動態加以分組。

非對稱形　複數生長點　平行狀　纏繞狀

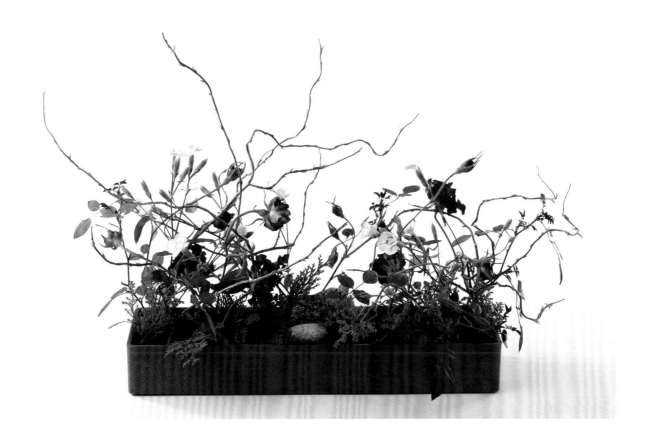

花材
雲龍柳、撫子花、玫瑰、迷你玫瑰葉子、黃金柏、日本扁柏

花材選擇要點
動感強烈的雲龍柳，有著姿態華麗存在感的玫瑰和柔弱雅致、主張微弱的撫子花，讓這三種不同特徵的植物素材，彼此融為一體，是決定這個作品完美程度的關鍵。

作品製作要點
① 順應雲龍柳的動態是第一重點，在最初分組時就要以確定基本骨架為主要，並謹慎選擇「枝條的分枝形態」。
② 為了強調枝條的分枝形態，要特別注意配角花材的高低插作位置。要把花朵的位置控制在展現枝條自由舞動的部分之下。注意花材橫向伸展的同時，斟酌整體的平衡。
③ 用花頭的部分來表現疏密感，這一點和上一個作品一樣。
④ 為了不破壞動感，要特別留意植生形態和花材之間的平衡。

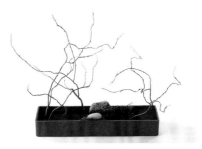

放入作為基部的石子和苔草，再以雲龍柳做出骨架。按照H-G-N分組，選擇與需要的分量相符的枝條，悉心排列配置。雲龍柳已經有了新芽，這使作品更有植生感。

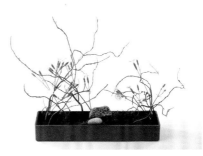

撫子花是第一配角。為了能和雲龍柳枝條的自由動態相配，撫子花和玫瑰的頂部也要做出自然的動態。以不破壞整體構圖為基礎，酌情插入少量的日本扁柏等葉材。

花材
乾燥細藤、翠珠、
陸蓮、濱海灌木、
苔草、沙礫

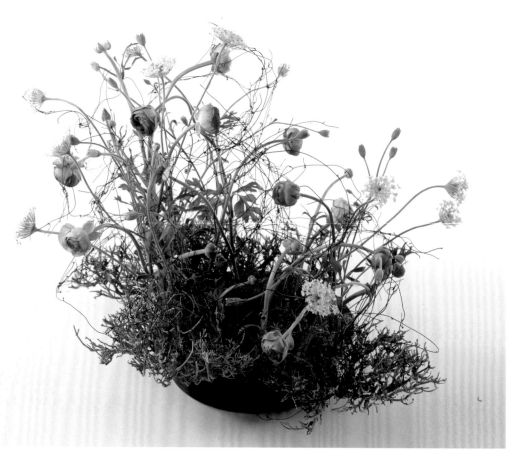

作品製作要點

① 萬濱海灌木就像它的名字一樣，讓人聯想到海藻，是本作品的主角，雖然被安排在底部作為固定花材的素材，卻有相當高的存在感，所以其他花材都要以它為基礎來選擇搭配。

② 作品的構圖由H-G-N的分組構成，但是表現得更加曖昧、更有自然感，各群組之間的界限並不分明。

③ 在表現「自然」的設計中，基本上應該採用和諧的色彩搭配，如果作品的色彩對比不是很強烈，也可以選用主張略大的花材，但是以選用有「動感」的花材為原則。在使用直線般的花材時，一定要搭配曲線柔和的素材。

④ 這個作品中，乾燥細藤也扮演著極其重要的角色。正是因為悉心安排乾燥細藤不會過於疏或密，才確保了整個作品的平衡。

活用植物素材表現疏密——設計和檢查要點

① 作品整體是否充滿自然的氛圍？

② 作品中是否插作出複數生長點？

③ 是否選用富有自然動感的花材？

④ 是否選擇形體「中程度」或「微弱」主張的花材，避免使用主張過大的花材？

⑤ 在設計中是否靈活利用每種花材的動態、不同大小主張的個性？

⑥ 花材「疏」與「密」的平衡，是否具有自然氛圍？

⑦ 作品整體是否有形成不明顯的輪廓、以及界限曖昧的要求？

⑧ 是否有做到不要一味地模仿自然，而且還呈現出了優美的設計？

⑨ 是否選用生長環境相同、搭配起來沒有違和感的花材進行搭配？

⑩ 在整體構成完整的同時，是否具有自然、怡人的變化？

EUROPEAN
FLORAL DESIGN

歐式花藝
設計學

第 2 章

非自然的表現
幾何形態的設計

在本章中，我們將從「形」＝（幾何形態）開始研究花藝設計。學習如何透過「形」的演進，也就是疏密感的增加，為設計帶來的變化。通常在教室裡學習都是按照「主題」展開，但是各自獨立的設計，若單就「形」去作剖析，也可以看到各式各樣的東西。這一章的目標就是在此，從設計的各個面向去探討研究，這是培養在造形方面上能自由發想的方法，請大家要在理解這種方法的基礎上，學習花藝設計。

「幾何」是造形的基礎。花藝設計中最古典的形式就是幾何形，它是20世紀初期到中期花藝設計的主流，「british traditional英式傳統」就是其中之一。由面來構成、密度高、有清晰明確的外形，是幾何形的三大構成要素。構成主要線條的花卉（line flower線性花材），構成集合面的花卉（團狀花材mass flower），添補空隙、提高密度的花卉（filler flower填充花材），它們相互組合構成了整個作品的「面」。同時，也可以加入一些有特徵的要素作為重點強調，這類花材又被稱為（form flower塊狀花材）。

從具有「靜態」印象的幾何造形開始，逐漸推移到「動態」的過程，與疏密感的表現是有相關聯。從「幾何造形」→「運用植生的幾何造形」→「空間設計的幾何造形」的過程中，我們可以學習體會從「密」到「疏」的演變。

「運用植生的幾何造形」以靜態印象的古典「幾何造形」樣式為基礎，同時表現出更自然的原生形態。它的主體是植物所具有的天然動態，將注重面的「幾何造形」，被植物的莖和枝條的動感打破，使輪廓變得柔和，形成更有動感的外形。在「線性花材」、「團狀花材」、「填充花材」各自的作用下，主張和動態不同的花材組合都變得更加自由，所以形式看起來更加曖昧，但基本的構思仍是採用幾何的構圖。

「空間設計的幾何造形」中，強烈意識到「空間」是非常重要的。交叉形成的空間、平行形成的空間、混合表情的空間等，用更理性的構成來創作作品。幾何形的基礎「面構成」在這個設計中基本上消失了，除了形式上與「幾何學」存在共通性外，它變得更加自由，通過表現疏密感、添加人工要素來完成作品，「創造力」變得更加重要。

此外，我們還從只使用一種素材製作的幾何形態的「單一造形」中，看到從「密」到「疏」的演進過程。另外，本章還設置了「如畫一般」的主題，這是理解以花為主題的繪畫作品，並將其意象用花藝作品形式具象化的過程。15世紀開始出現以花為主題的繪畫。雖然在歷史上比較難考證，但根據推測比利時是其發祥地。後來，這一手法流傳到荷蘭和德國，形成了獨立的花卉畫流派，被稱為佛蘭德斯畫派（當時佛蘭德斯為現在的比利時北部）。一般認為花藝設計界模仿繪畫作品的運動，是在德國或者英國萌芽的，並且在這兩個國家都形成了各自成熟的創作手法。

本章中講解的「形」有6種。我們將透過各個不同的「形」學習疏密的變化。

1	2	3	4	5	6
三角形	矩形	半圓形	球形	弓形	扇形

（1）幾何形態　

設計和技巧

① 關注「密度」

在製作幾何形的基礎「面」時，最重要的是密度。在手法上要注意線性花材、團狀花材、填充花材的不同作用。首先決定外形輪廓，在其中配置各種作用的花材。形狀不同也會多少有些差異，例如三角形是從單一焦點呈放射狀插作；矩形是呈平行狀插作，讓垂直面更引人注目；球形表面的高低差起伏是影響密度的關鍵因素等。製作的形式不同，需要理解的形態也不同。

② 強調靜態的印象

密度越高，靜態的印象就越穩定。另外，透過為造形製作清晰的輪廓線也能營造出靜態效果。這一點任何形式都是相通的。

③ 關注焦點（焦點區域）

如果是左右對稱延展的三角形、弓形或扇形，要特別關注焦點區域。從正面觀看時，要考量上下左右的平衡和重量的中心點。

花材選擇

不同造形，花材選擇方式也不盡相同，選擇什麼樣的線性花材，也相對決定了對團狀花材和填充花材的選擇。重點是看「花頭」的部分。

（2）打破幾何形態　

設計和技巧

① 「運用植生的幾何造形」

和強調「密」的幾何造形相比，在這個主題中保持「疏密」平衡的方法顯得更為重要。不做刻意的交叉插作，關鍵是利用花材自身天然的動感，來營造疏密感。不明確的輪廓、寬鬆自然的對稱是作品的整體印象。

② 「空間設計的幾何造形」

將植物的「動態」放置在首要位置，但本設計最大的困難點，在於人為營造的動感而並不是自然的動感。作品的印象從「面」向「立體」轉化。另外在上冊中介紹過的「交叉」主題，也在這裡做了展開。在矩形的類別中，分別嘗試做了高位交叉和低位交叉的空間設計。

③ 「單一造形」

重點是利用花、花苞、莖、葉都可以作為設計元素的素材。活用花朵的面向、莖的動態方向，在突顯這些特徵的同時營造幾何造形。花材的選擇是決定設計程度的首要因素，但是營造高低差和交叉插作等造形技巧，也能夠做出「疏密感」。

④ 「如畫一般」

模仿繪畫也是一種技術，配置的基礎仍然是運用H-G-N的分組。多數時候，是通過花頭的位置來表現。花材一般都是忠於原畫做選擇，關鍵詞是油畫和鮮豔色調，基本上應該選主張大的花材。

花材選擇

主題、造形不同，花材的選擇方法也不同，詳細內容請參看下面各章節的講解。

1. 幾何形態設計——三角形

「由面構成」、「密度高」、「外形清晰」，是幾何造形的三大原則。要強烈意識到花材是呈「放射狀」插作的。應該把從正面觀看的造形作為考量的中心。

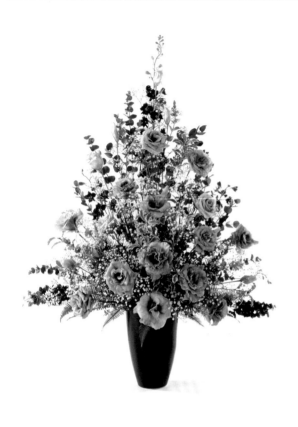

（1）高密度的三角形的主張

花材間不留空間，描繪出優美的三角形輪廓，這是最古典的插花樣式。請注意，所有花莖的線條都朝向海綿中的一點。

對稱形

單一焦點

放射狀

花材
千鳥草、洋桔梗、滿天星、小圓葉尤加利、玉羊齒、小海桐

花材選擇要點
選用千鳥草為線性花材，洋桔梗為團狀花材，主張度較小的滿天星和小圓葉尤加作為填充花材。重點是把所有的花材，用單一個色調統一。這是一個生動地展現如何製作三角形的作品。

作品製作要點
① 這個作品的設計重點是單一焦點、左右對稱和靜態。在注意三角形的「外形」的同時，把視覺焦點安置在三角形的中心。焦點就是視線會朝向的中心點，這是保持作品平衡的關鍵要素。
② 製作「三角形」的幾何造形時，要特別注意的是，用「放射狀」的配置方式，用心地讓所有花莖的線條都朝向海綿中的一點。
③ 從正面觀看的造形，要呈現優美的「三角形」。

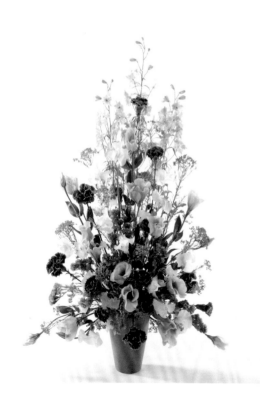

變化型　疏鬆的三角形

這是把上一個作品的輪廓做得更疏落的造形。作品輪廓線較為鬆散，形體也顯得略微細高了些，呈現出些許「具有生長感的動感」。

花材
千鳥草、多頭康乃馨、洋桔梗、香豌豆花、星辰花、米花、小海桐

花材選擇要點
在上個作品中作為線性花材使用的千鳥草，在本作品中是當作強調要素的塊狀花材來使用。

作品製作要點
① 這是比作品1在「形狀」方面略微疏落的幾何造形。帶有向上伸展的「線性」印象，為與此呼應，底部左右兩側的形狀也比較疏散。
② 作品中線性花材和團狀花材的界線不明顯。根據花朵的植生感、花朵的形狀（頂端呈圓形），選擇有共通性的花材，來完成整體的構圖。

（2）運用植生感的三角形

　　和靜態印象的「幾何造形」相比，本主題是利用花材的自然動態，構成三角形。更加重視植生感，在順應花材的動態營造「疏密感」的同時，還利用動態完成構成。

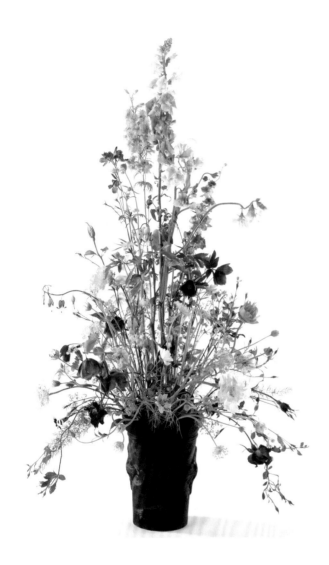

首先做出三角形的輪廓。用千鳥草做出縱向的線條，用玫瑰決定橫向的線條。

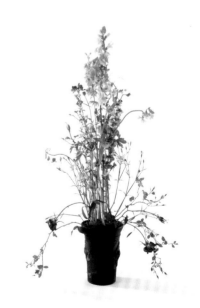

在利用千鳥草花瓣集合成量體的同時，做出自然的高低差。輪廓要盡量鬆散，插作花材時要注意左右的平衡。

花材
千鳥草、洋桔梗、香豌豆花、小飛燕、撫子花、荷包牡丹、鳳尾百合、金蓮花、翠珠、聖誕玫瑰、金翠花、黑種草、多頭玫瑰、玫瑰、小圓葉尤加利

花材選擇要點
選用更加有自然植生感的花材。直線般動感的或搖曳動的，花莖纖細的或花莖粗大的，主張小的或是主張高大的花材等，所有自然形態的花材都可以成為這個主題的構成要素。

作品製作要點
① 塑造作品的基礎輪廓，是這個主題的重點。為了做出三角形的輪廓，要清楚地決定縱向和橫向的線條。直向和橫向的比例為8：5。
② 使用了上部分量較大、向上伸展的千鳥草作為線性花材，這個花材同時在作品中也是塊狀花材，是整個設計中強調的部分。
③ 為了保持主花材千鳥草和整體分量的平衡，插作時要把焦點安排在接近中央的區域。通過這樣的安排，大家就能夠理解如何表現自然風的疏密感。

（3）運用交叉手法設計有空間感的三角形

幾何造形的基礎「面構成」，在這個作品中幾乎已經看不出來了。以做出更加自由的空間造形為主題，關鍵是有意識地做出植物的動態。

對稱形　複數焦點　平行狀　交叉狀

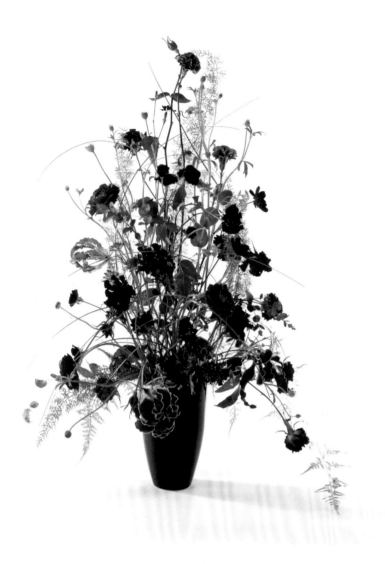

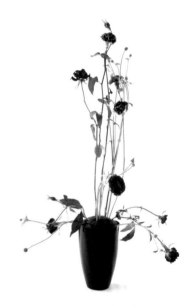

以玫瑰構成作品的骨架，使其勾勒出自由疏鬆的等腰三角形縱橫輪廓。（插作方法請參照P.29）

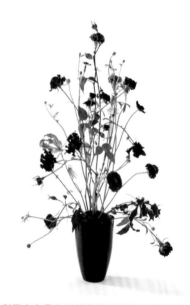

利用本身具有天然動態的花材，或使用人為刻意做出的動態形成交叉。這樣就能形成適度的留白空間，疏密感的表現也變得更加容易。為了強調莖的線條，要去除花材下方不必要的葉子。

花材
玫瑰、巧克力波斯菊、多頭玫瑰、多頭康乃馨、陸蓮、翠珠、火焰百合、粉苿、松蟲草、撫子花、天門冬、金翠花、文竹、銀河葉、尤加利、小海桐

花材選擇要點
這個主題的花材選擇和配色的關鍵詞都是「華麗」。為了和深紅色主花的玫瑰搭配，選用了巧克力波斯菊，再加上主張較大的火焰百合，進一步強調出華麗感的效果。

作品製作要點
① 使用人為刻意做出的動態形成交叉。在幾何造形中，通常是以「直線般」的動態製作出放射狀呈現，而在此加入「交叉」，做出適度的空間，是本作品的重點。在插作花材的同時，要注意利用花頭勾勒出自由寬鬆的等腰三角形輪廓。
② 讓作品構圖更加立體。側面和後面也要插入花材，做出前後的空間感。

（4）如畫一般的三角形～橢圓形

這個主題是以花卉為題材的繪畫，將繪畫的內容插成作品，「豪華」是其關鍵字。如果能使用豐富多樣的花材，並將綠色的分量降低，作品的完成度就會大幅提高。

對稱形　單一焦點　放射狀

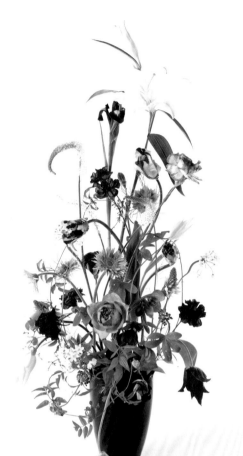

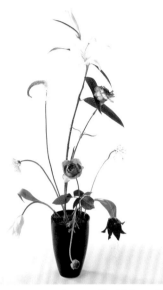

線性花材的插作方法和幾何造形的相同（參照P.28），但作為中心部分的花則是每種花材都只選用一枝，藉此構成作品的骨架。要隨時注意花材和顏色的差異，製作出寬鬆的對稱形。

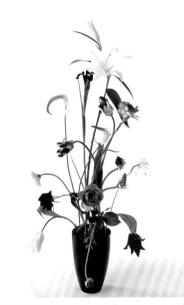

將整體的形狀想成是一個「畫框」，若將其插成略偏橢圓形，視覺感會更穩定。為了將作品做成對稱形，每種花材也可選用兩枝。在加入自然交叉的同時，注意保持空間的平衡，也要控制綠色葉材的分量。

花材
百合、鳶尾、鬱金香、康乃馨、多頭康乃馨、小白蔥花、葡萄風信子、黑種草、白蜀葵、洋桔梗、玫瑰、天鵝絨、利休草、茉莉花、陸蓮、聖誕玫瑰、西番蓮、苔草

花材選擇要點
通過選用主張的不同、特徵各異的花材來突顯「繽紛的色彩搭配和豪華的造形」。由於「百合」在某些情況下有宗教的寓意，所以它經常出現在佛蘭德斯畫派的作品中，這一點請大家要記住。

作品製作要點
① 整體的外形是自由寬鬆的對稱造形，但因為使用了多種不同的素材，所以會比較難做到對稱。如果能靈活運用花材的生長方向和動態，透過交叉做出適當的留白，那麼插作上就會比較簡單一些。
② 表現出如畫作品般的「華麗感」，是這個主題的重點，所以花材的選擇在作品的完成度上佔很大的比重。要盡量選擇色彩繽紛的搭配，或氣味芬芳的花材也能讓作品顯得更加華貴。
③ 輪廓方面與其說是三角形，不如說更接近橢圓形。想像一下畫框，如果是橢圓形的話，可能更有穩定感。

（5）單一花材的三角形

這個主題是使用單一種的花材和單一色相設計的幾何形態。

是在「活用植生感的三角形」的造形要素裡，加入柔和自由的交叉手法，讓作品顯得更具有設計感。

對稱形　　單一焦點　　放射狀

變化形 大膽留白的交叉造形

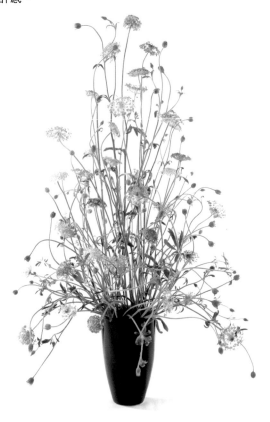

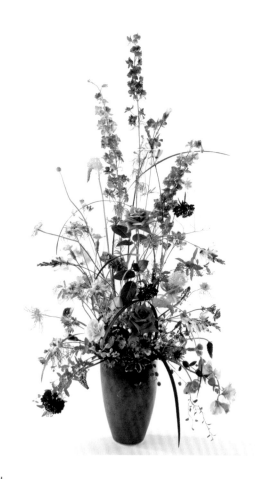

花材

翠珠

花材選擇要點

選用中程度主張等或微弱的花材，要巧妙地將花朵的面向、花莖的動態、葉子的大小、疏密度作為造形要素。

作品製作要點

① 大致的比例應該是高：寬＝8：5。

② 靈活運用柔軟花莖的同時，要特別留意直線和曲線的表情，並通過添加交叉的線條來完成造形。也可以運用在花莖中穿入鐵絲的技法，讓花莖呈現出必要的曲線，為了看起來更加自然，要營造自然高度的起伏。如果將焦點區域安排在底部略微向上的位置，就比較容易保持整體的平衡。

③ 因為只使用一種花材進行製作，所以要盡最大可能發揮花、枝、葉等各個部分的特徵。

花材

千鳥草、玫瑰、松蟲草、玉米百合、香豌豆花、多頭康乃馨、鳳尾百合、黑種草、小手毬、鬱金香、洋甘菊、粉荵、尤加利、撫子花、闊葉山麥冬、鐵線藤、小海桐、顛茄

作品製作要點

單一焦點，視覺焦點區域要「密」，隨著逐漸接近三角形的三個頂點，密度逐漸變「疏」，以此保持作品的平衡。主要材料千鳥草的分量較大，所以要選擇淺色系的，作品底部則選用色彩較濃的花材。希望大家能理解，利用色彩也能表現出「疏密感」。

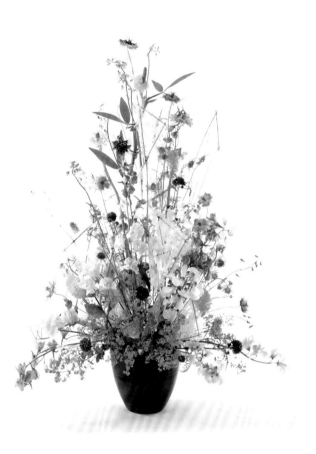

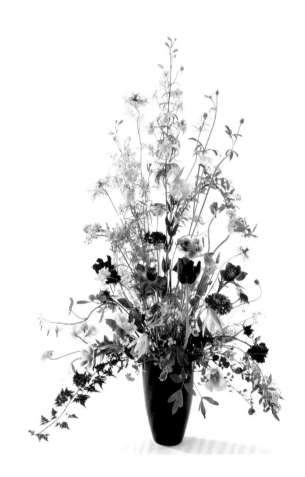

花材
黑種草、鳳尾百合、香豌豆花、斗蓬草、飛燕草、藍頂花、粉萼、蘆葦桿、日本和紙

作品製作要點
這個作品在造形時在蘆葦桿黏上日本和紙當作裝飾，這樣就引入了有設計感的要素。在適當的留白中，加入透光的日本和紙，形成清爽的印象。這是從幾何造形的「三角形」演化而來的新造形。

花材
千鳥草、黑種草、洋桔梗、松蟲草、鬱金香、聖誕玫瑰、香豌豆花、白頭翁、玫瑰、荷包牡丹、洋甘菊、撫子花、小手毬、翠珠、尤加利、金翠花、藍星花、鐵線藤、飛燕草、天門冬、小海桐、萬鈴花

花材選擇要點
將花材以單一焦點、放射狀插作的作品。以花莖柔軟的花材為中心素材，表現向上延伸的生長感。密度集中在位於底部的焦點區域處，為了和不算高的花器保持平衡，越往作品上方密度逐漸變小，強調出「疏」的效果。

變化形
「放射狀」與「疏密感」的表現

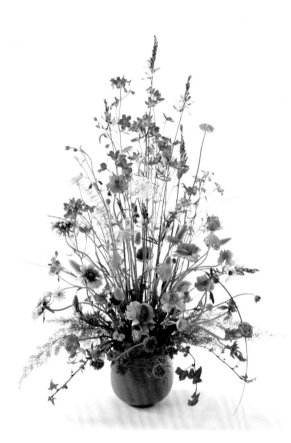

變化形
密度更高的等腰三角形

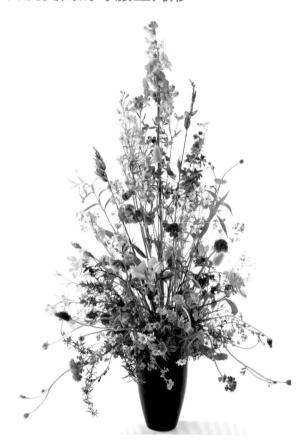

花材

陸蓮、金蓮花、藍頂花、翠珠、天人菊、天鵝絨、粉萣、兔尾草、飛燕草、玉米百合、熊草、天門冬、常春藤

作品製作要點

為了提高植生感，將三角形做出凹凸不平的表面，是本作品的重點。對空間的處理方法越大膽，也就是將空間的密度從「密」變成「疏」，創作的難度也會跟著提高。刻意將插作方式改為複數生長點，是可以強化出交叉效果的作品。

花材

千鳥草、金魚草、飛燕草、玉米百合、翠珠、斗蓬草、藍頂花、紫羅蘭、玫瑰、洋桔梗、撫子花、洋甘菊、柳穿魚、藿香薊、宮燈百合、绛車軸草、兔尾草、迷迭香、苔草

作品製作要點

使用中程度主張的花材，並不鋪滿，密度差不多適中的作品。從正面觀看時，仍保有接近幾何造形的面構成，不同之處是有了前後深度且更加立體。

幾何設計的三角形——設計和檢查要點

① 三角形是否以預期的形式完美地表達出來，無論是密集的還是適度寬鬆的？

② 作品整體的造形是否左右對稱（形成正三角形或等腰三角形）？

③ 花材是否都朝向一個焦點，呈放射狀配置？

④ 製作密度高的三角形時，是否有保持面構成的工整？

⑤ 製作適度寬鬆的三角形時，是否有靈活利用花材的動態？

⑥ 製作適度寬鬆的三角形時，是否營造出自然的高低起伏，是否有配置適度的空間？

⑦ 在複數焦點的作品中，運用交叉手法營造變化感時，是否巧妙利用花莖的動態做出「交叉」和「空間」？

⑧ 設計「如畫一般」的三角形作品時，是否適當控制綠葉的分量，有沒有將動感較強的花材配置在外側，動感較弱的花材配置在內側？

2. 幾何形態設計——四角形

幾何形態設計的基礎原理是面構成。選用線性花材、團狀花材、填充花材提高密度的技巧,和三角形的造形方法一樣。

(1)強調「直線」的四角形

這個作品非常重視從正面觀看時的造形,同時在四角形的幾何設計中,更加重視與花器的平衡。

對稱形　　複數焦點　　平行狀

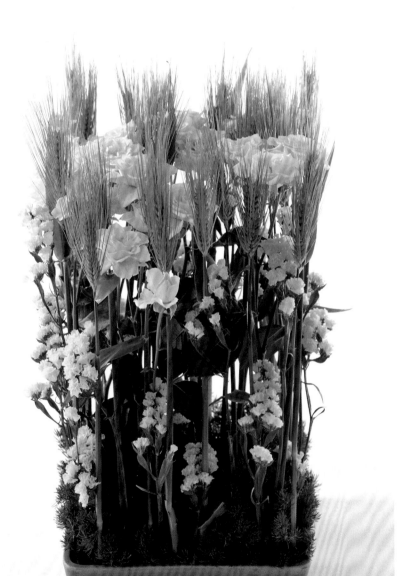

花材
小麥、多頭玫瑰、星辰花、壽松

花材選擇要點
將易於表現直線形態的花材彙集到一起,小麥、多頭玫瑰、星辰花都有筆直的花莖。以星辰花作為填充花,插入小麥和多頭玫瑰根部的空隙中,在面構成中起到重要作用。

作品製作要點
① 這個設計的線性花材是多頭玫瑰,但插作時要先選用花莖較粗,比較容易插作的小麥來確定作品整體的比例。作品寬和高的比例是3:5。使用像小麥這樣具有向上生長感的素材時,如果能多專注在「直線般的感覺」,插起來就會比較容易。
② 從單一色相的色彩搭配開始練習,會比較容易掌握。注意用每種花材的「主張程度」和「花的形狀」,為面構成增添表情。

（2）「聚集」的幾何形態

　　這是使用單一種花材插作出四角形幾何形態的設計。刻意選用主張較小的花材，主要讓人欣賞花材聚集在一起時的視覺衝擊力。

對稱形　　複數焦點　　平行狀

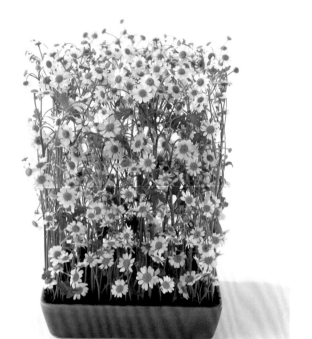

花材
洋甘菊

作品製作要點
① 只使用單一種微弱主張的花材，如洋甘菊。當插入像作品1這樣不具有主張度或生長感的花材時，重要的是要理解「面構成」、「密度」在作品中會被強調出來。
② 作品寬和高的比例為3：5。要特別注意強調四邊的輪廓，花材在縱向和橫向都不要往旁逸斜出，正面和側面也要做出密度高且分佈均勻的面。決定高度之後，密度要向下方逐步增大。這意味著要製作出一種更加幾何的形態，所以花材下方的葉子都要去掉，由花頭的部分來構成面。

變化形　裝飾性的幾何四角形

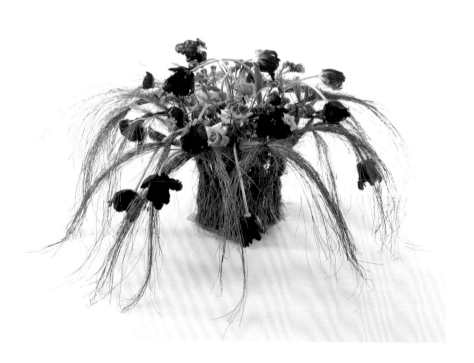

花材
鬱金香、陸蓮、星辰花、多頭康乃馨、稻草

作品製作要點
① 本作品對古典的幾何形態做了更具獨創性的展開，主要重點是使用稻草，創作出和花器融為一體的四角形。這個主題在重視作品與花器的平衡的同時，表現出不會停止的動態，有著「向外溢出」的躍動感。選擇花材的關鍵是「豪華優美的」。
② 準備一些具有局部交叉設計的稻草，將它們捆綁連接起來做出造型。在稻草包圍著的四角形中間放入海綿。

（3）在高處交叉形成四角形

花材交叉的位置不同，四角形的表情也會不同。從這個作品，理解在高中低不同的交叉高度時，會給形帶來什麼樣的變化。

對稱形　　複數焦點　　交叉狀

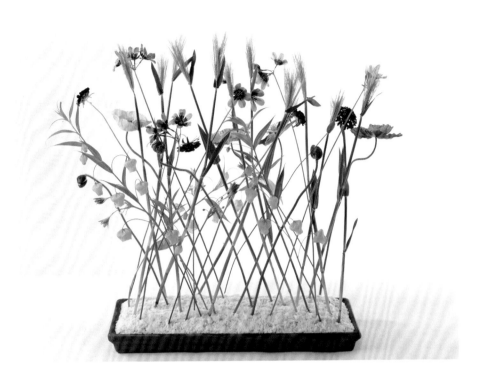

花材

宮燈百合、松蟲草、虞美人、陽光百合、紫燈花、小麥、沙礫

作品製作要點

① 交叉手法的基本要點是「插作時注意避免三條線交會在一點」、「花材不要呈階梯狀排列」、「插腳彼此不重合，盡量分散整個花器，一邊營造前後感」。這些在上冊中都已學習過，是不變的基礎要求。

② 這個設計和上冊中所提到的差異點是，相較於強調花莖的線條，更重視讓花材頂部的線條優雅地相互交叉。

③ 交叉的位置較「高」，所以要預想好將花頭安排在哪個位置最優美，再進行插作。避免花頭過重，並將各種花材排列出自然的高低起伏。

變化形　在中等高度做交叉的四角形

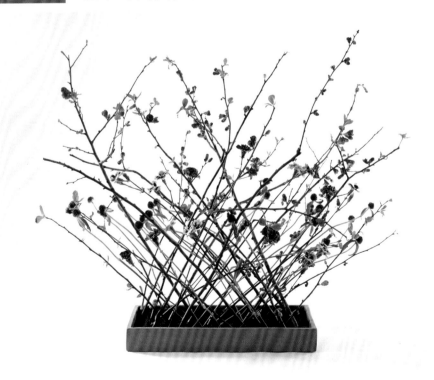

花材

木瓜海棠、撫子花、千日紅、康乃馨、黑砂

作品製作要點

① 上個作品是利用花頭的線條相互交叉，而這個作品是在作品整體高度的中間區域以花莖做大量的交叉，強調從交叉處向上自然伸展的線條。

② 這個主題選擇花材的方式和上一個截然不同。當重心在中央位置時，為了能夠讓花材頂端的線條形成優美的交錯，要避免使用大主張的花材和重心在頂端的花材，具有延展且富有自由動態的花材是最合適的。

③ 選用了木瓜海棠作為主要花材，除此之外也可以考慮使用櫻花、杜鵑花等木本花卉類植物。

（4）在低處交叉形成四角形

　　交叉的位置越低難度就越高。這個作品是在接近花器的水平位置做交叉，素材的選擇和構圖方面，都需要有一定的技術。

對稱形　　複數焦點　　交叉狀

花材
木瓜海棠、芭蕾舞孃鬱金香、翠珠、黑砂

花材選擇要點
① 和上一個作品的不同之處是，配置花材時使用了主群組H、對抗群組G和附屬群組（最小群組）N的構成和不對稱造形技巧。
② 完成主要交叉的是木瓜海棠。中軸線左側（面向作品時）的主群組H用木瓜海棠交叉作出群組的中心，接著再製作出G、N兩個組，和通常的H、G、N分組構成不同的是，不特別強調每個群組的分量。原因是如果要加大某個群組的分量就必須增加這個群組的高度，而在這個主題下，各個群組的水平高度幾乎相等。
③ 先靈活運用木瓜海棠的枝條形狀，插作出整體的構成，再依各群組將花材添加進去。

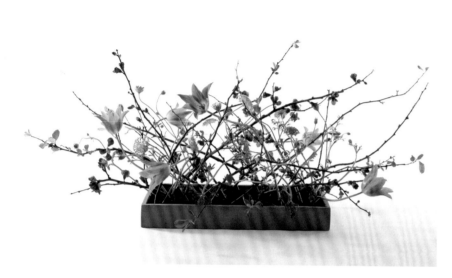

變化形　四角柱的立體交叉

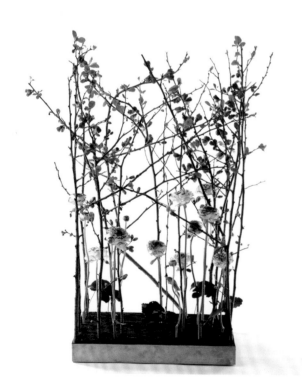

花材
木瓜海棠、陸蓮、銀河葉、黑砂

作品製作要點
① 和上一個作品一樣，這個作品也是用木瓜海棠作為主花的四角形變化設計。和以上關注正面構成的作品不同，這個作品的主題是立體的「四角柱」。和粗的枝條相比，本主題更傾向使用筆直的枝條，去理解如何使用它們依照設計好的幾何形態做交叉。
② 「立體」、「直線」、「交叉」是這個作品的關鍵詞，也就是在直線般的立體結構中如何做交叉。重點是要把視覺焦點安排在花頭的線條。利用好花器的前後深度，引入從前到後、從後到前的交叉，確定花頭線條的交叉位置能起效果。
③ 以木瓜海棠為主，搭配陸蓮和銀河葉，如何使用較少的花材製作出交叉效果和立體結構，是學習的重點。花材根部要處理得極其清爽，這樣能使花材上部的交叉顯得更加生動。

（5）如繪畫般的四角形

這個作品是以花卉主題繪畫為靈感的設計。作品的邊框就像畫布，在其中製作出如畫作一般的造形。

對稱形　　複數焦點　　交叉狀

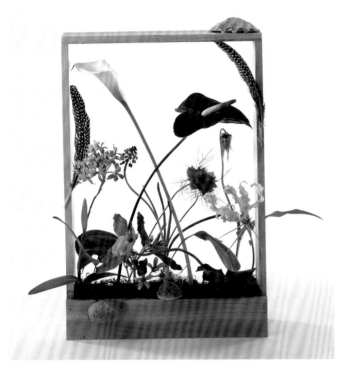

在底部鋪上苔草。貝殼和羽毛都是從畫作中獲得的靈感，用貝殼來決定中心點。

作為中心的花材是海芋、火鶴、火焰百合。使用富有個性的花材在形狀、顏色上營造令人深刻的印象。在營造自然高低起伏的同時，加入其他的花材。

花材
黑種草、冰島罌粟、火鶴、海芋、火焰百合、樹蘭、葡萄風信子、藍星花、銀河葉、黑砂、苔草、貝殼、木框、羽毛

花材選擇要點
「如繪畫般」的作品中，選擇花卉的關鍵點是「像油畫那樣華麗厚重」。考量和木框顏色搭配的平衡，依各個花材的主張去組合，葉材盡量少一點。

作品製作要點
① 製作出如靜物畫一般的意象。先仔細思考整體的構圖後再開始進行插作。要特別注意容易被忽略的前後空間感，前後位置上也要插入花材，但是不可以超出畫框太多。
② 以非對稱的交叉手法插作。通過H-G-N分組的平衡完成整體構成。視覺焦點並非在群組上，而是位於花頭的位置。以大幅度交叉的火鶴和海芋為中心，再加入其他花材組成H-G-N群組，但是H-G-N各組之間的位置界限不要太明確，最好採取一種相當崩壞的平衡方法。
③ 在插作時，花材最好不要伸展到左右邊框之外，稍微超出前後是OK的。另外，木框花器在德語中被稱為「Rahmen」，因此這類花藝設計也被稱為「Rahmengestaltung框架設計」。

幾何形態設計──四角形──設計和檢查要點

① 四角形造形的輪廓是否清晰明確且優美？
② 四角形造形的比例是否依照黃金比例進行製作？
③ 無論是平行還是交叉的插作，花材的插入位置是否都做到了不互相重合？
④ 花材的配置無論是對稱還是非對稱，是否都保持了良好的平衡？
⑤ 花頭的位置是否形成了富有自然韻律的高低起伏？是否避免形成階梯狀？
⑥ 用交叉手法表現四角形時，從正面觀看的交叉位置是否有避免重合？另外是否有做出左右的交叉，以及營造前後空間感的「前後」交叉？
⑦ 用交叉手法表現四角形時，是否理解交叉位置高度的變化所產生的不同？
⑧ 表現「如繪畫般」的四角形設計時，花材是否都插在畫框之內，沒有旁逸斜出？是否有做出適度的前後空間感？
⑨ 表現「如繪畫般」的四角形設計時，花頭的位置是否依照非對稱原則做分組？作品整體是否保持良好的平衡？
⑩ 用單一種類的花材表現四角形時，是否選擇了主張不是很強的花材？

3. 幾何形態設計——半球形

「複數焦點」和「對稱形」是製作半球形的基本技巧。
用「交叉手法製作的交錯」呈現出良好的平衡。

（1）「對稱」的半球形

　　交叉手法製作的交錯，是做出半球形的必要技巧。利用具有自然曲線的花莖描繪出弧線。

對稱形　　複數焦點　　平行狀　　交叉狀

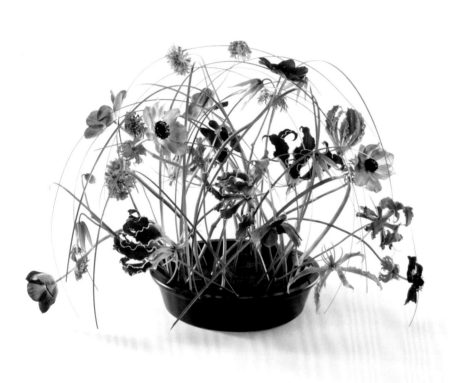

插出左右對稱的造形，用花朵勾勒出半球形，複數焦點的方式插作花材。用白頭翁確定作品的輪廓線。

不要插成「平面」，要把花器整體都利用到，在花器上方做出前後、左右多方向的交叉，確定好花材的位置再行插作，最後用熊草營造出半球形滑順的球面。

花材
火焰百合、白頭翁、松蟲草、熊草、黑砂

花材選擇要點
在這個主題要注意使用協調的色彩搭配，營造出「華麗」的統一印象。選擇和火焰百合在色彩上較協調，花頭大小也比較一致的白頭翁和松蟲草。用曲線營造半球形的重點是，使用花莖具有自然動感的花材，花莖的粗細也要彼此協調。

作品製作要點
① 這個設計中，配置花材時營造出適度的空間，是最關鍵的重點。但是在組合花材時要特別注意自然形成的疏密感，不要勉強地增加密度。
② 輪廓要柔和寬鬆，活用花莖的線條，適當地除去花材不必要的葉片。插作過程中要時時從俯瞰的角度，確認留白的空間是否恰當，半球形有沒有變形。

（2）具有高度的半球形

花器過大或過小，都會增加製作優雅的半球形作品的難易度。在「具有一定高度的花器」上製作半球形作品，要特別注意整體的比例。

對稱形　　複數焦點　　平行狀　　交叉狀

花材
陸蓮、玫瑰、洋桔梗、聖誕玫瑰、白蜀葵花、葡萄風信子、洋甘菊、鬱金香、荷包牡丹、粉芨、金蓮花、大西洋常春藤、蠟菊、熊草、黑砂

作品製作要點
① 使用較高的花器時，花器的高度與半球形高度比例應該做成5：8。想要製作出完全標準的半球形是非常困難的。利用各種素材的組合，一邊營造分量增添高度、一邊製作出大概的半球形，並做出流暢感就可以了。
② 交叉手法的基本要點是三枝花材不能相交在一點，在使用這麼多的花材製作時，做到這一點非常不容易。但至少花頭的位置不要形成階梯狀，要形成自然的高低差。

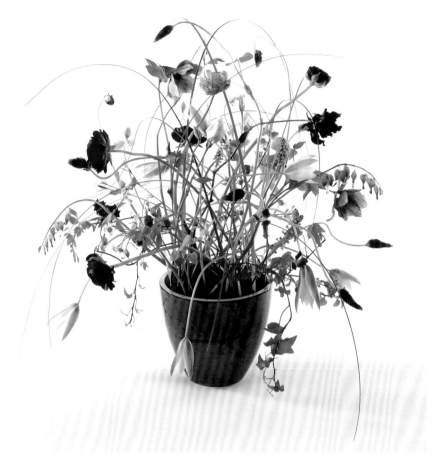

變化形　在小型花器中的半球形

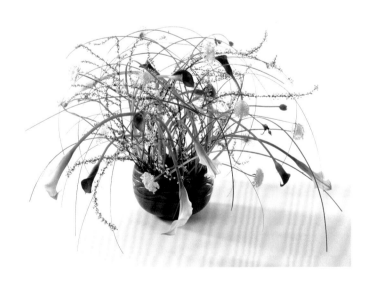

花材
海芋、翠珠、雪柳、熊草、苔草

作品製作要點
① 和上一個花器較高的作品相反，這個作品使用的是圓碗狀的小花器。使用這種花器時，配合碗的形狀讓半球形的上部做得稍微集中凸起，比較容易保持平衡。但如果花材太密集，就會顯得過於沉重，因此選用像雪柳這種由密集小花組成的花材，再用熊草等纖細的綠葉做出寬鬆的輪廓。
② 營造上部比較輕盈，下部有膨度的半球形時，要使用具有主張度的花材，在配置的平衡上也比較考驗技巧。

（3）單一花材的半球形

　　利用單一種花材，描繪出柔和的弧線製作出半球形。除了柔和纖細的花莖外，也可以利用花苞營造需要的效果。

對稱形　　複數焦點　　平行狀　　交叉狀

花材
翠珠、苔草

花材選擇要點
因為大量地使用單一種花材，為不顯沉重，可以選擇中程度主張的花材。此外為了能夠描繪出弧線，纖細柔軟的花莖是必不可少的條件。

作品製作要點
① 在用複數焦點插作的同時，要注意插點不重合，一枝枝耐心地分佈花材。利用花頭的位置先做出略微開放的半球形外輪廓，再把花頭的位置安排在輪廓線內側。
② 以寬：高＝5：3的基準比例，能得到良好平衡的造形。
③ 透過拱形的混合交叉營造出作品的疏密感。運用纖細的花莖、柔軟的花材製作交叉，是造形上的重要技巧。

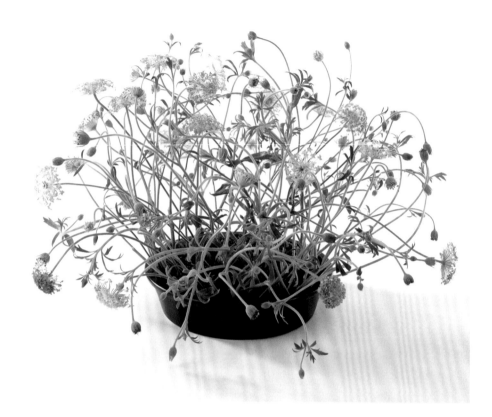

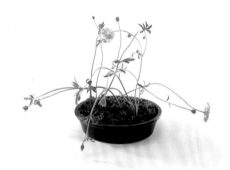

以鋪滿苔草的花器中心點為基準，利用翠珠的動態從左向右、從右向左各插一枝作為半球形的底邊。前後的空間也從前向後、從後向前做同樣的插作。重點是從第一步開始就注意寬度和高度的比例。

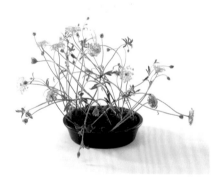

逐漸增加花材的分量的同時，要特別留意半球中的拱形。在這個主題中要利用花材的所有部位（花、莖、苞）。密集分佈半球形的同時，斟酌它們在半球形中的形態和主張。

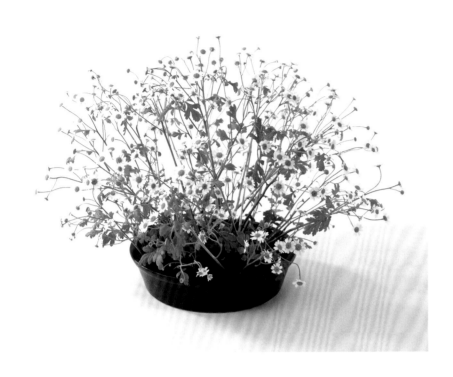

花材
洋甘菊、苔草

作品製作要點
① 和上一個透過拱形的交叉做出疏密感的作品相比，這個作品選用花莖比較直的洋甘菊，插作時要有意識地製作出帶有律動感的交叉。
② 比例以寬：高＝5：3為基準。插作手法採用基本的H-G-N分組法。先用花朵的頂端勾勒出外輪廓線，再從前後左右方向製作交叉逐步成形。如果能把花莖剪成不同的長短交錯插作，造形的製作也會比較容易。
③ 因為是直線的交叉，所以不要除去太多洋甘菊的葉子，這些葉子是營造疏密感的重要素材。

變化形 密集小花營造的半球形

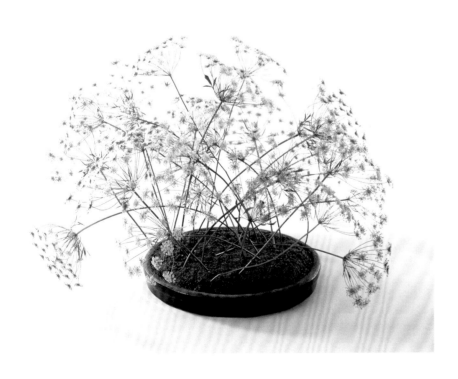

花材
蕾絲花、黑砂

作品製作要點
① 蕾絲花的花頭上密集地生長著細小的花朵，和纖細的花莖相比，花頭部分的分量相當大，用它來構成半球形的作品時，使用的數量要少於其他花材，因此在營造疏密感方面是難度比較大的花材。
② 使用這種花材時，需要利用H-G-N分組技巧，營造非對稱的「空間」來形成疏密感。插作時也要特別注意要用花頭和花莖的交錯來表現。如果在內部也能營造疏密感，同時注意保持平衡，造形的製作就會比較容易。注意避免三枝的花莖交會在一點。

（4）如繪畫般的半球形

這是從靜物畫得到創作靈感的半球形作品。重點是運用華麗的花材，有意識地交叉做出造形。

對稱形　　複數焦點　　平行狀　　交叉狀

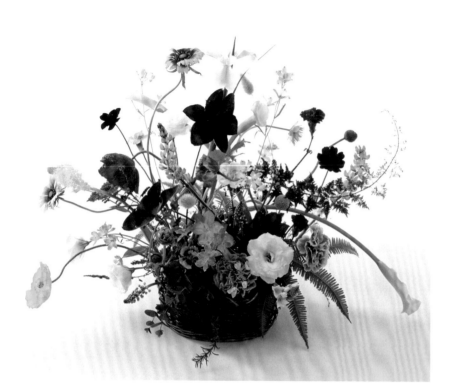

花材
羽扇豆、鳶尾、海芋、飛燕草、金蓮花、虞美人、天人菊、鳳尾百合、金杖球、鐵線蓮、葡萄風信子、多頭康乃馨、撫子花、兔尾草、洋桔梗、尤加利、迷迭香、玉羊齒、文竹、高山羊齒、巧克力波斯菊

花材選擇要點
為了營造華麗的印象，花材的種類和色彩都要豐富多樣。分別選用了主張較強的花材（羽扇豆、海芋、飛燕草等）、中程度主張的花材（鐵線蓮、虞美人、洋桔梗等）和微弱主張的花材（撫子花、葡萄風信子、迷迭香等）。

作品製作要點
① 幾乎是對稱的造形。每種花材不超過2至3枝，在做出對稱形的同時保持平衡。在這個由一枝一枝的花材組成的豪華設計中，配置時要注意交叉之後每朵花的「表情」都能被觀賞者看到。
② 配置花材的重點是，把較有動感的花材安排在外側，較靜態的花材安排在內側。用有動感的花材營造作品寬鬆的外輪廓線，用靜態的花材展現作品的疏密感。

幾何形態設計──半球形──設計和檢查要點

① 半球形造形的輪廓是否表現清晰明確且優美？

② 半球形造形是否按照黃金分割做出合適的比例（寬：高＝5：3）？

③ 無論是用平行還是用交叉的插作，花材的插入位置是否都做到不互相重合？各自獨立？

④ 無論花材的排列是對稱的還是非對稱的，作品整體是否都保持了良好的平衡？

⑤ 花頭所處的位置是否形成富有自然韻律感的高低起伏，沒有形成階梯狀？

⑥ 從正面觀看時，交叉點是否有彼此重疊？有沒有3枝或以上的花莖交會在一點？

⑦ 是否注意到不僅要做左右方向的交叉，還要在前後空間裡做前後向的交叉？

⑧ 使用單一種花材製作半球形時，有沒有選擇花莖纖細柔軟的花材？是否有效地表現出花材的形態？

⑨ 使用單一種花材製作半球形時，有沒有在作品的內部適當地營造出「疏」的部分和「密」的部分？有沒有注意保持整體良好的平衡？

⑩ 製作如繪畫般的半球形時，有沒有選用種類多樣、色彩豐富的花材，並在保持整體平衡的同時，製作出如繪畫般的華麗效果？

4. 幾何形態設計──球形

這是幾何形態設計中最古典的「面構成」設計,特別是在「圓形」中,呈現出完美清晰、沒有空隙的面為重點。

(1) 基本的幾何圓形

巧妙地使用圓形的花材做出球面。色彩搭配以互補色為中心,營造具有視覺衝擊感的設計。

 對稱形　 單一焦點　放射狀

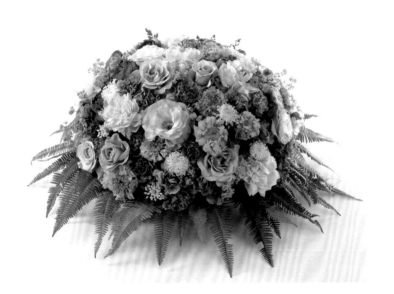

花材
玫瑰、萬壽菊、多頭康乃馨、虞美人、翠珠、玫瑰、斗蓬草、尤加利、洋桔梗、高山羊齒

花材選擇要點
選用具有圓形形態的花材進行面構成。雖然同樣都是圓形,還是要利用配色來彰顯花材各自的特色,這點非常重要。

作品製作要點
① 在這個設計如果製作成以橙色為中心的「互補色」色彩構成,就能夠營造出有視覺衝擊力的面構成。
② 填補空隙的填充花材,要選用在色彩和形態上都比較微弱的花材。綠色花材的選用,要有濃淡色調的變化並且要有柔和感。

變化形　用高低差強調疏密感的圓形

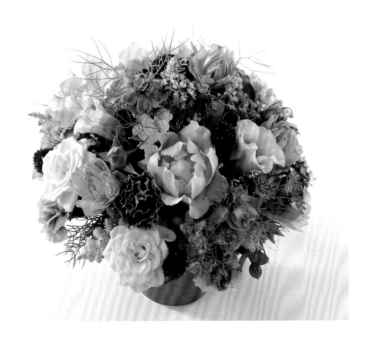

花材
黑種草、絳車軸草、金蓮花、粉萇、多頭康乃馨、多頭玫瑰、蜀葵花、洋桔梗、尤加利、壽松

作品製作要點
① 如果說上一個作品是強調面的作品,那麼這個作品可以說是在古典樣式的基礎上增加高低起伏,營造出疏密感的設計。為了強調這一點,選擇花瓣非常有特色的圓形花朵,有細尖的花瓣,有鬆軟飄逸的花瓣,也有小巧皺褶的花瓣等。
② 團狀花材和線性花材在這個設計中佔的比例比較高。它們不僅能填補空間,也是營造疏密感的主角之一。另外,綠葉的搭配也要特別注意。

（2）用蘆葦稈構成空間的Kugel（球體）

把「形」的表現放在首位，用交叉和彎曲構成寬鬆的面的同時，營造出富有空間感的立體造形。和以單一焦點為主流的古典設計相比，這個作品有著全新設計思維，稱之為「新古典作品」一點也不為過。

對稱形　複數焦點　平行狀　交叉狀

花材
鬱金香、金蓮花、虞美人、玫瑰、白頭翁、蘆葦稈、黑砂

花材選擇要點
選用花莖易於表現交叉和彎曲的花材為主要花材。為了表現「空間感」，選擇主張程度有一定分量感的花材比較好。

作品製作要點
① 利用蘆葦稈製作球型，先在海綿上並鋪上黑砂，沿著花器的邊緣插上蘆葦稈，用鐵絲捆綁連接做出球體，一邊拼接、一邊造型、一邊轉動花器、一邊製作，同時還要退後觀察，避免形狀扭曲。
② 為了能和球體融為一體，花器也要選擇半球形的。祕訣是要把球形做得像長在花器上一般，蘆葦稈可以超出花器邊緣一些。
③ 在完成球體的構成後再插入花材。基本上均勻地插入，但也可以在保持整體平衡的同時，營造不均勻的留白「空間」。

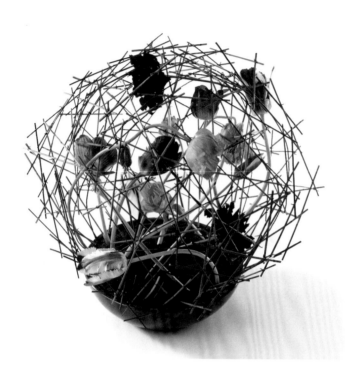

變化形　用綠色曲線構成的Kugel（球體）

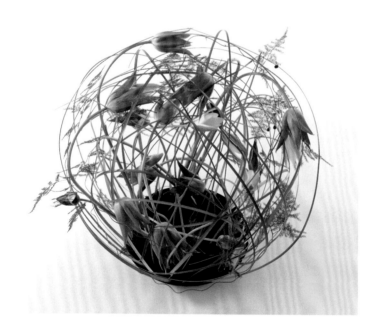

花材
鬱金香、文竹、鋼絲草、熊草、苔草

作品製作要點
① 利用鋼絲草和熊草製作球體。交叉和彎曲的柔軟線條形成寬鬆的面構成，營造出空間。和上一個作品一樣，先沿著花器製作出球體，再插入花材。
② 鋼絲草是線條比較硬的綠色素材，用它來做骨架，要不時地用鐵絲固定一下，一邊加入線條柔軟的熊草營造球體，同時也注意空間。
③ 花朵華麗、花瓣柔軟的花材是最佳選擇。加入一些更加柔軟的綠葉，做出漂浮在球體中一般的效果。

(3) 雜亂無章的球形

雖然還是幾何形態的「圓形」，但已經遠離古典花藝設計的形態，以更加獨特的造形方法對這類設計進行拓展。

對稱形　複數焦點　纏繞狀　平行狀

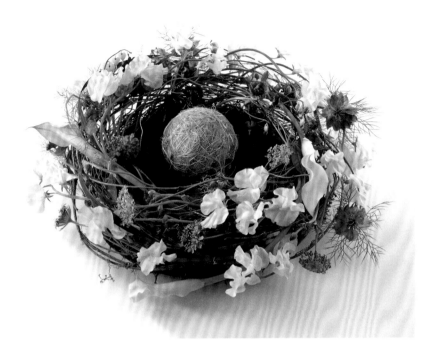

花材
海芋、香豌豆花、松蟲草、黑種草、翠珠、紫羅蘭、蜀葵花、荷包牡丹、德國細藤、帶鬚藤條、苔草、乾草球

花材選擇要點
在這個主題中，要避免讓色彩成為主角，選擇花材時要避免色彩豔麗的。利用香豌豆柔和的粉色，搭配海芋略硬朗的豪華感，使整體呈現出完美的效果。

作品製作要點
① 使用「纏繞」技巧，製作出圓形造形的主題，並以「複數焦點」和「交叉」為基礎。以細藤條做出骨架，選擇易彎曲、花莖長的花材，順著藤條環繞的方向插入，並和藤條互相纏繞。
② 和在外輪廓上纏繞的花材相對，中心部分應該放入能平衡視覺並有設計感的材料，在此是放入和圓形有共通要素的乾草球。

變化形　有穿透感的鬆散球形

花材
宮燈百合、海芋、翠珠、德國細藤

作品製作要點
① 以白色德國細藤作為這個設計的主角。花材選擇方面，一定要利用綠色葉材做出纏繞糾結的素材感，同時選用淺色調的花卉讓整體的方向性一致。在此選擇了海芋、宮燈百合、翠珠等同一色調但不同深淺的花材，聚集在一起時看上去非常可愛。
② 在上冊中我們已經學習過使用「纏繞」技巧的設計，在此將這個技巧做進一步的拓展，演繹出「鬆散」的感覺。與至今為止已學過的纏繞設計不同的是，纏繞出的形狀較柔和。在製作橫向環繞的圓形造形時，要注意空間的通透感。

花材

鬱金香、多頭玫瑰、松蟲草、葡萄風信子、粉芨、藿香薊、绛車軸草、雲龍柳、萬代蘭氣根

作品製作要點

① 萬代蘭氣根是這個設計的主角，這種設計充分利用了藤蔓富有表情的形狀。

② 纏繞時要做出鬆散的感覺。將自由躍動的枝頭作為設計的一部分，營造出輪廓後再加入花材。前面幾個作品，花材都是使用「纏繞」技巧，按一定的方向進行插作。在這個設計中，花材的位置可以更加自由。可以將花材隨意地混合在一起，不考慮方向性，這是本設計最大的特點。

幾何設計形態——球形——設計和檢查要點

① 作品整體的造形是否呈完美的球形？前後左右是否對稱？

② 是否選擇利於表現球形的花材（花頭有圓弧形等）？

③ 構成幾何造形的球形的面，是否就是作品的表面（面構成）？

④ 如果是在製作疏密感的同時表現球形，是否營造出自然的起伏，並保持了球形整體的平衡？

⑤ 製作單一焦點的古典設計時，所有花莖是否都朝向一點插入？

⑥ 製作複數焦點的球形時，所有花材插入的位置是否都沒有重合、各自獨立？

⑦ 在球形中表現交叉時，是否避免三條的花莖交會在一點？除了左右方向的交叉，是否也有做了前後方向的交叉？

⑧ 使用「纏繞」技巧製作球形時，是否選用方便做出纏繞線條的花材，比如藤蔓或細枝條？

⑨ 使用「纏繞」技巧製作球形時，固定花材用的鐵絲等是否有隱藏好？

⑩ 是否做到包括花器在內的整體平衡？

5. 特殊形的幾何形態設計

幾何學形態，除了球形、三角形、四邊形，還有源自於模仿實物的形態。
在此介紹的是弓形和扇形。

（1）幾何學造形的「Bogen 弓形」

　　「弓形」能夠表現「疏密」和「流動感」，也是能夠營造出各種空間感的主題。從正面看是對稱的弧形，從側面看則是水滴狀（Tropen）的造形。

對稱形

複數焦點

平行狀

交叉狀

花材
飛燕草、香豌豆花、金翠花、闊葉武竹、松蟲草

花材選擇要點
選用花莖較長且擁有柔軟動態的花材，且以中主張到小主張、非面狀的花材為佳。和諧的色彩搭配，是這個設計的基本要求。這裡使用了藍色的飛燕草、粉色的香豌豆花、紫色的松蟲草，做出協調的色彩搭配。金翠花的黃色小花分散在各處，為整體色調添加亮點。

作品製作要點
① 選擇有一定高度的花器，弓型的比例通常是寬：高＝8：5為基準。本設計的基本要訣是要讓海綿高出於花器，以增加插花海綿的面積。
② 弓形形態的特徵是弧線柔美，兩端較細，中央比較有分量感。插作花材時做出些微的高低起伏，正面的中央是視覺焦點區域，是集中觀賞者視線的中心區域。

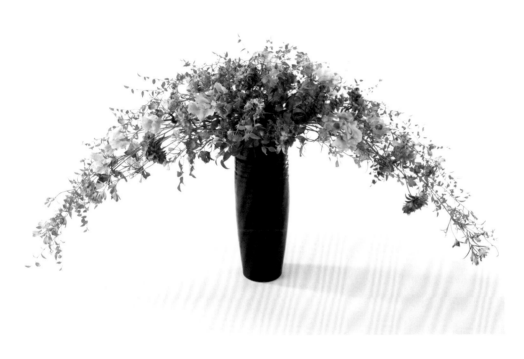

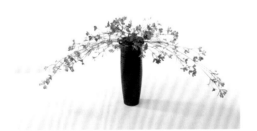

一開始插作時就要確定好弓形的長度，選用花莖比較長的花材，插入海綿的兩側，一邊插作一邊注意左右兩邊的平衡。要讓花材分別從左向右、從右向左相互交叉。

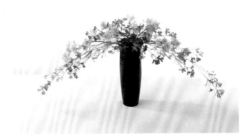

有意識地製作出左右兩側的水滴狀造形，花材慢慢地加疊進去。控制兩端的分量，從兩端向中央逐漸增大分量，營造出視覺焦點區域。

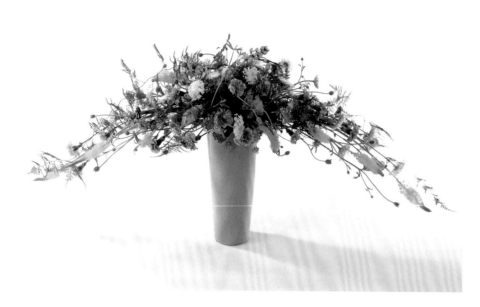

花材
翠珠、鳳尾百合、羽扇豆、多頭康乃馨、金翠花、文竹、壽松

作品製作要點
① 這個作品「面構成」變得寬鬆的同時，橫向上也比上一個作品更鬆散，這是設計的重點，是整體上突顯出輕盈感的作品。
② 交叉手法是讓「面構成」變得寬鬆的重要技巧，讓莖和莖或花和花有意識地交叉。不時地從上方觀察，在保持疏密均衡的同時，逐步造型。
③ 選擇給人輕盈印象的花材。不要選擇花瓣密密麻麻的花，而要選擇花瓣柔軟有動感的。在這個設計中，如果能將視覺焦點區域做得曖昧不明，就能更進一步強調輕盈的視覺效果。

變化形 看起來更人工的弓形

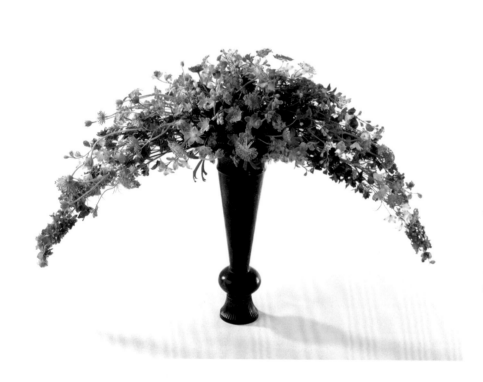

花材
翠珠、千鳥草、飛燕草、金翠花、壽松

作品製作要點
① 這個設計的重點是靜止的流動感。像是被塞得滿滿，形成更有面構成的弓形。比例是寬：高＝8：5。
② 雖然是面構成的弓形，但是要注意中央部分不可過重，要營造出適當的疏密感。用主張有一定大小的花材做出主要的線條，用主張較小、花頭也比較小的花材營造疏密感。
③ 這個設計和上一個作品一樣，就是將視覺焦點區域作出不明顯的構成。因為要營造動態被靜止的視覺效果，所以要避免視覺焦點區域過於突顯，中央部分不要做得過重。

（2）非對稱的弓形

　　非對稱造型的弓具有更強的設計感。在注意H-G-N各組位置的同時，做出整體平衡的構成。

非對稱形　　複數焦點　　平行狀　　交叉狀

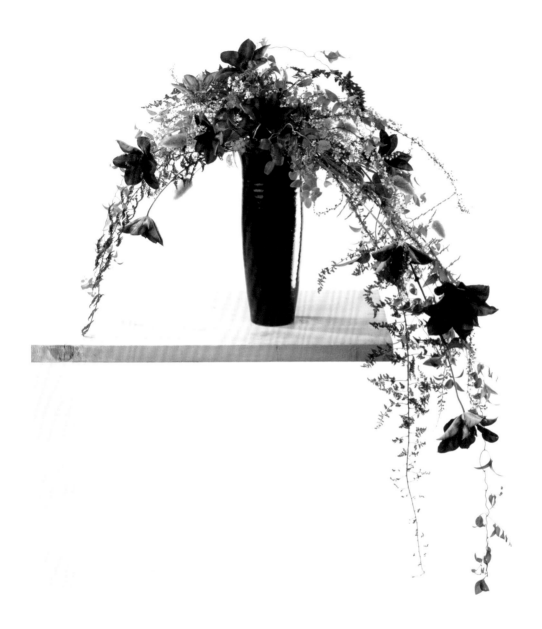

花材

鐵線蓮、雪柳、兔尾草、金翠花、闊葉武竹、
文竹、蠟菊

花材選擇要點

原則上，以花莖較長、有柔軟動感的花材為
主，且選擇中程度主張到主張小的花材、非面
狀的花材。深色鐵線蓮的主張略有點強，因此
其他的花材統一成白色和綠色，以控制整體的
色彩。

作品製作要點

① 雖然對稱是「弓形」的基本技巧，但這個作品卻是強調有流動感的、設計
感更強的非對稱造形。選用鐵線蓮作為主要花材，使整體印象更加華麗。

② 讓「流動感」更加靈動的要點是強調弧線的彎曲度，同時意識中央部分的
視覺焦點區域。不要使用太多的花材，用流線形的葉材來幫助塑形。側面的
「水滴形」也由葉材來輔助。鐵線蓮是華麗且主張略強的花材，如果像其他
的作品那樣，讓花朵出現在兩端，整個流動感就會停滯。

③ 因為是非對稱造形，H-G-N各群組之間的平衡就非常重要。

（3）幾何形態設計——扇形

　　這是模仿打開的半圓形扇子造形的花藝作品，設計上比較重視正面觀看時的效果。表現輪廓線的適當疏密感之外，也描繪出完美的弧線形輪廓。

對稱形　　單一焦點　　放射狀

花材
飛燕草、多頭玫瑰、陸蓮、薰香薊、芒其、荷蘭柳、玉羊齒

花材選擇要點
因為是表現形態為優先，所以要使用不妨礙主要目的的花材，用小主張到中等主張的花材構成作品。

作品製作要點
① 和三角形的幾何造形相比較（P.28），兩者的相同點是，所有花材在設計的中心呈「放射狀」。不同點是，扇形半圓的外輪廓部分密度較高，也是此設計較難的地方。
② 扇形的造形方法，如果能同時考慮「表現扇形的形狀」和「用面構成來表現疏密感」，製作就會比較簡單。在這個設計中，造形由「扇形」構成，隨著從中心向外輪廓的延伸逐漸呈現出疏密感，這是學習的重點。
③ 和三角形的幾何造形一樣，視覺焦點要安置在靠近根部的位置。

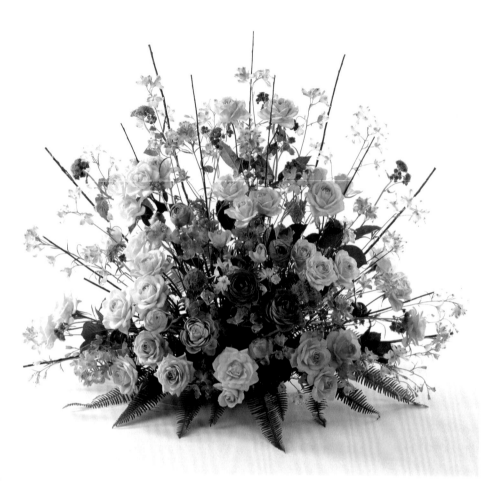

特殊造形的幾何形態設計——設計和檢查要點

① 整體的造形是否意識著幾何形態來完成？

② 整體的造形無論是對稱造形還是非對稱，前後左右是否都達到平衡？

③ 是否選用主張大小不妨礙整體形態表現的花材，也就是中程度到小主張的花材？

④ 構成幾何造形的面是否就是作品的表面（面構成）？

⑤ 一邊意識著營造幾何形態的疏密感的同時，是否做出自然的高低起伏，使作品整體達到平衡？

⑥ 以單一焦點構成幾何造形時，所有的花莖是否都是朝著一個點插作？

⑦ 以複數焦點構成幾何造形時，所有花材的插入位置是否彼此都不重合、各自獨立？

⑧ 使用交叉手法表現時，確保沒有三枝或以上的花莖交會在一點的情況，此外，
　　除了左右向的交叉，是否還做出前後向的交叉？

⑨ 塑造弓形時，大致的比例有沒有做到寬：高＝8：5？側面是否呈水滴狀？

⑩ 塑造扇形的幾何造形時，有沒有和三角形一樣，把視覺焦點安排在靠近根部的位置？

EUROPEAN
FLORAL DESIGN

歐式花藝
設計學

第 3 章

非自然的表現
從紡錘形到流線形

本章中我們將學習和理解幾何形態「紡錘形」的各種變形，包括向上延伸的紡錘形、橫向流動的紡錘形、向下流動的紡錘形，以及「流線形」的形成過程。我們將一邊觀察一邊學習不同的插作方式和技巧，會給造形帶來的變化。

　　和前章相同，古典紡錘形是「紡錘形」的基本。我們從密度高、輪廓線清晰明確的紡錘形開始著手，仔細觀察並學習怎樣透過增加疏密感，或「流動感」要素，來改變作品的表情。

　　我們使用花器插作和手綁花束的兩種形式，介紹「橫向流動的紡錘形」，在這個主題中，若是作品的輪廓線較為曖昧，就會演變成流線形。在「向下流動的紡錘形」這一主題中，紡錘形原有的形狀大致消失，進一步形成向下垂落的流線形。此時還要留意花材所具有的特徵和使用分量的不同，使用的花材分量越多，密度越高，越容易形成古典的紡錘形。而向下流動的形態也有各式各樣不同的「形」，也就是說有各種不同造形的可能。

　　此外，本章介紹的各個主題中的共通之處是，無論是紡錘形還是流線形，它們構成的基本都是「高低起伏的營造」。下一章中即將提到的「花束」的「鬆散化」演化過程也有這樣的共通點。希望大家能夠理解，每一個主題介紹過後並不等於完結，有很多地方和其他的主題是相互共通、彼此關聯的。

（1）向上伸展的紡錘形　　作品P.56至58

設計和技巧

① 下半部是靜態的，上半部是動態的

利用花莖做出紡錘形的線條。選擇花莖較長的花材是首要重點。在配置複數焦點、非對稱造形時，要注意以H-G-N的群組方式插作。下半部透過去除多餘的葉子，使花莖能更強調出靜態，隨著向上的延伸而逐漸添加動感。

② 通過交叉和高低起伏營造疏密感

適當製作交叉是添加動感的技巧，關注花頭位置的同時，在不破壞花材動感的前提下，營造自然的富有韻律的高低起伏。

③ 比例為寬：高＝3：5

這個設計重視和花器的平衡。為了讓向上伸展的線條更生動，要選擇有一定高度的花器。

花材選擇

① 選擇花莖較長的花材

② 避開色調強烈、搶眼的花材

③ 選擇具有流動感的花材

（2）橫向流動的流線形　　作品P.59至60

設計和技巧

① 捆綁並保持平衡

不論是用螺旋花腳的方式捆綁流線形花束的設計，或是在花器中插作橫向流動的流線形，製作時都要注重「捆綁」、「流動」、「平衡」。在使用花器時，要考量花器的高度和流動線條之間的平衡。在使用螺旋花腳設計時，則要考慮綁點附近的分量和流動的曲線之間的平衡。

② 視覺焦點區域

在這個主題中，必須有較明確的視覺焦點區域（面狀範圍）。如果是分量較少的設計，用花做焦點（點狀範圍）也可以。預先考量好整體的平衡，構思好視覺焦點區域安排在哪裡之後再開始造形。

③ 留意造形的平衡

這個主題的比例為高：寬＝3：8或3：5，在造形過程中，每次插入花材和添加花材時，都要確認整體的形狀。藉由高低起伏營造的疏密感是否平衡，比例是否均衡等，各方面的「平衡」都要留意。

花材選擇

① 選擇用中程度主張到微弱主張的花材

② 選擇花莖長且有伸展樣貌的花材

③ 有效利用有動感的葉材

（3）向下流瀉的造形　　作品P.61至62

設計和技巧

① 插入花材的海綿是造形的基礎

這是技術重點。向下流動的造形需要安定感。牢固紮實的基部，讓花材可以從下方、左右、上方插入，大幅擴展了創作的自由度。

② 理解不同的花材為作品的表情帶來變化

這個主題中，設計構思和花材選擇的不同，會為作品帶來不一樣的效果。選用主張大而高的花材時，就能做出富有動感的設計，選用主張中等或小巧的花材時就能做出祥和的、或流動優雅的設計。需要根據花材的形態做出構思，再進行作品製作。

③ 比例以寬：高＝5：8為基準

「流動感」是作品的整體印象，基本形的基準比例以寬：高＝5：8。但是實際的比例要以所選用花材的植生感作為平衡的優先考量。此外，作品會在不同的場合呈現出不同的印象，可以根據TPO（時機、人物、場合）自由地做出各種變化的題材。

花材選擇

① 為了突出印象，要維持花莖粗細的統一性

② 視覺焦點安排在上半部

③ 選擇花材時，要根據花材能營造流動感的自由度做判斷

④ 選擇色彩和諧的花材做搭配

表現向上伸展的紡錘形

這是古典設計的紡錘形作品。一邊注意營造適當空間，一邊勾勒出幾何形態的輪廓線。在做到以上兩方面的同時，悉心製作兼具疏密感的造形。

（1）用柔美的花卉表現紡錘形

這是運用平行和交叉手法插作的複數焦點作品。花材向上伸展達到頂部後聚合在一起形成紡錘形的造形，插作時頂部閉合要避免過於呆板。

非對稱形 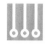複數焦點 平行狀 交叉狀

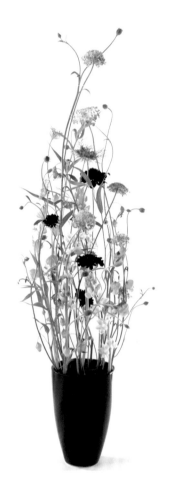

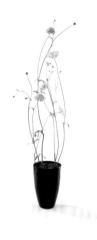

用來構建紡錘形骨架的是翠珠。充分利用花器的寬度，決定好作品高度和寬度大致的外輪廓線。造形的關鍵是營造「縱向的流動感」。

這個主題的焦點花是松蟲草。插作前要先構想好花的配置位置，插作過程中要和其他花材做出自然的高低起伏。但是，在這個階段，先不必急著確定中央部分的分量。

花材
翠珠、黑種草、宮燈百合、松蟲草、羽扇豆、砂礫

花材選擇要點
選擇花莖有流動感的花材。可以按功能把花材分成構成骨架的花材、構成整體分量感和構成疏密感的花材等類型，再依其功能考慮如何選擇。這個設計中，構成骨架的是翠珠，構成疏密感的是黑種草、宮燈百合、羽扇豆。主花則選用

了松蟲草。這些花材在花莖的粗細和柔美的表情上，都具有共通性。

作品製作要點
① 花與花器的平衡是設計的關鍵要素。要選擇比較高的花器，花材部分的高度和花器的高度比例是8：3。要營造出向上舒暢伸展的感覺。
② 紡錘形的製作要以花莖長的花材為中心，並選擇花莖形狀有共通點的素材彼此搭配，在做出自然的高低錯落的同

時，逐步讓中央部分鼓出來。可以在局部使用交叉手法插作營造疏密感，一邊插作一邊注意最終想要完成的造形。
③ 這個主題的視覺焦點區域位於作品中央部分。營造視覺焦點區域的方式並不是透過提高密度來達成，而是使用多種花材來形成視點的重心。

（2）用不同細微差別花材的組合表現紡錘形

　　這個作品利用「空間」和「交叉」這兩種基本的造形技巧，表現出向上伸展感。和上一個作品不同的是，花材所給人的印象也有變化。透過這個作品我們可以感受到軟硬材質的結合，會為作品帶來怎樣的變化。

非對稱形　　複數焦點　　平行狀　　交叉狀

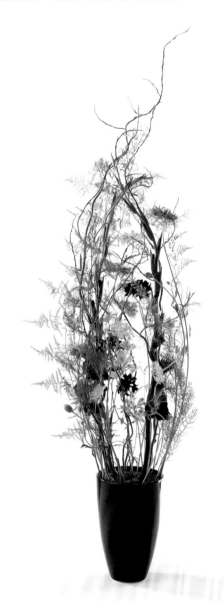

構成骨架的是雲龍柳，並進一步利用它硬質、具攻擊的印象和蜿蜒曲折的形狀，做出中央的隆起部分。隨著伸長高度的增加，要注意增添插作時的自由度。

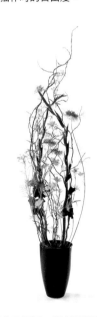

和上一個作品不同，這個設計插入了松蟲草和劍蘭作為焦點花。再插入文竹與雲龍柳形成軟硬的對比，最後加入其他素材完成「紡錘形」。

花材
雲龍柳、松蟲草、劍蘭、黑種草、飛燕草、翠珠、天門冬、文竹、砂礫

花材選擇要點
此設計選擇適合表現「流動感」的花材，理解如何透過軟、硬素材的組合表現形態。選擇主張大到中等的花材，微弱主張的花材不適合這個設計。要避免花頭過大的花材、以及破壞色調調和的花材。

作品製作要點
① 整體的比例要做到寬：高等於或大於3：8。在插腳附近盡可能避免有「動感」的線條，要做出靜態的造形。
② 插腳附近要做出靜態造形的花材，要去除多餘的葉子，使花莖清爽地呈現出來。特別是硬質的雲龍柳和柔軟的文竹之間的對比，是本作品的核心主題，所以要在造形中特別突顯它們的搭配組合。

變化形　向上伸展的對稱紡錘形

花材
翠珠、千鳥草、玉米百合、绛車軸草

作品製作要點

① 古典紡錘形的基本是面構成和疏密感。本作品的形態是和它最接近的造形。和上一個作品相比，較能看出所搭配的花材和分量都有所增加。通常「向上伸展」的造形是非對稱的，但這個作品是一個比較刻意對稱的造型。

② 為了呈現出花莖在長度和粗細上的一致性，需要選擇符合條件的花材。用向上伸展、向上相連等具有向上感的花材來構成作品。充分運用這些花材的動感，並同時關注自然交叉的形態，讓作品整體既有分量感又有輕盈感。這種營造紡錘形的技法是本設計的最大重點。

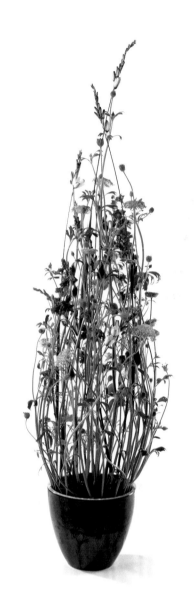

表現向上伸展的紡錘形——設計和檢查要點

① 作品整體是否有表現出向上伸展的感覺？作品整體的比例是否基於黃金比例進行製作（寬度：高度＝3：8或3：13）？

② 作品整體的造形是否是細長的紡錘形？

③ 無論是對稱形還是非對稱形，作品前後左右是否都平衡？

④ 構成紡錘形的面是否就是作品的表面（面構成）？

⑤ 為了營造向上伸展的紡錘形，是否選用合適的花材，是否選用花莖長、花頭不大的花材？

⑥ 是否利用花材的動態為作品整體營造自然的高低起伏？是否做出平衡又有律動感的構成？

⑦ 是否做出複數焦點的構成？所有花材的插入位置是否彼此獨立、互不重合？

⑧ 在作品中是否運用交叉手法營造出適當的空間，營造出輕盈感？

⑨ 是否避免三枝以上的花莖交會在一點？是否有同時做出左右向的交叉和前後向的交叉？

⑩ 作品下半部多餘的葉子是否清除乾淨，並去除有動感的線條，做出靜態的構成？

2. 橫向的流動感

在「像流動般的」形態中，隨著流向的不同會產生不同的表情。上一個作品營造的是「縱向」向上伸展流動的紡錘形，這個作品則是「橫向」流動的流線形。

（1）如彎曲般的橫向流動感

這個紡錘形的「外形」變得較為曖昧，以長莖的花材作為設計的主角。順著自然的韻律做出高低差的技巧，是和「表現向上伸展的紡錘形」的共通點。

非對稱形　　複數焦點　　平行狀

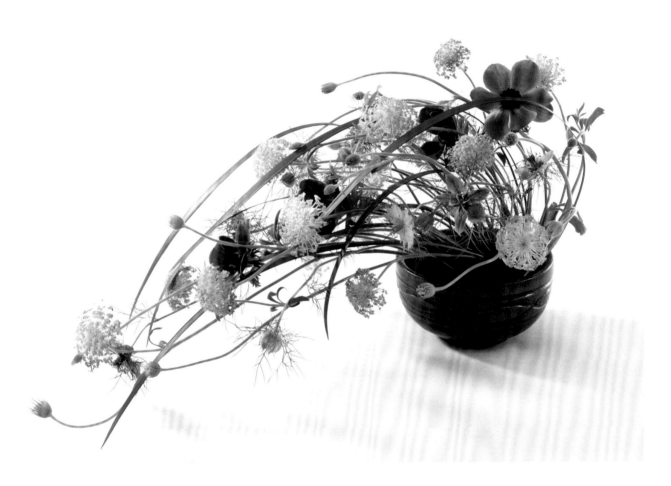

花材
翠珠、黑種草、白頭翁、闊葉山麥冬、黑砂

花材選擇要點
為了表現自然的橫向流動感，要選用花莖長且柔軟的花材。

作品製作要點
① 使用低矮的花器，必要的時候可以在花材中穿入鐵絲，使花莖形成所需要的形狀。
② 將花材的插腳集中緊靠在花器的右側，要一邊插作一邊製作群組。從橫向的角度、傾斜的角度、俯瞰的角度確認整體的構圖，並營造出寬鬆的紡錘形，還要注意做出視覺焦點區域。在這個設計中成為中心部分的是粉色的白頭翁。

（2）橫向流動的手綁花束

上一個作品是在海綿上插作的，這個作品則是用手綁花束的方式製作。使用製作花束時常用的螺旋花腳手法。

非對稱形　集合點　放射狀

花材
卡斯比亞、海芋、翠珠、黑種草、香豌豆花、闊葉山麥冬、文竹

花材選擇要點
① 這是用手綁花束的方式製作「橫向流動」造型的設計。基本上不使用鐵絲技巧，讓所有的花莖傾斜向一個方向彎曲，用螺旋的手法安排花頭的位置來完成造型，這是手綁花束的技巧之一，但是在製作橫向流動的形態這一點上，難度比較高。
② 製作向上伸展的紡錘形時，操作的順序是先營造流動感的骨架，在其中填入花材。而這個作品則是先從中心部分較低的位置開始，逐漸增加花莖的長度做出自然的、錯落有致的造型。與此同時，如果能從鏡子裡確認流動感的營造，較容易做出完美的作品。這個作品的視覺焦點區域位於流動線的中央部分。

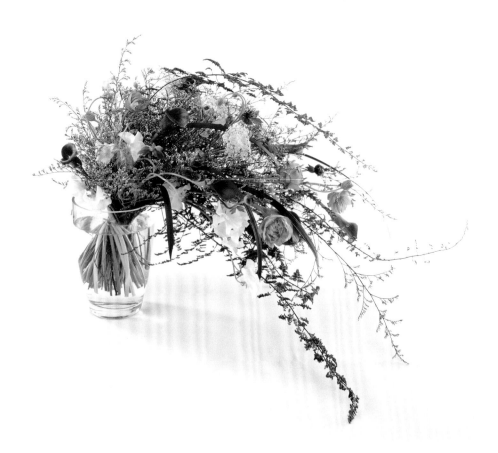

橫向的流動感——設計和檢查要點

① 是否做出了輕盈的橫向流動感？

② 不僅是在正面，左右和後方是否都充分呈現出了「流動感」？

③ 為了表現「流動感」，是否選擇花莖長且柔軟的合適花材？

④ 為了更好地表現出「流動感」，是否選用花朵比較小的花材？

⑤ 為了表現「輕盈感」，是否做到避免塞入過多花材，為作品整體適當地營造空間？

⑥ 為了表現彎曲時的鐵絲加工，是否根據花材特性的不同，使用合適的鐵絲技巧？

⑦ 使用鐵絲技巧時，是否有注意遮蔽鐵絲以避免鐵絲被看見？

⑧ 是否有去除作品下方多餘的葉子，以營造「靜態」的效果？

⑨ 是否避免使用破壞流動感、重點突出的鮮豔配色或對比強烈的配色？

⑩ 作品整體是否依據黃金比例做出良好平衡的效果？

向下垂落的流動感

繼向上伸展、橫向流動之後，我們學習向下的流動感。和前兩者不同，花頭大的花材將在這裡登場。

（1）如垂落般的非對稱

這裡的課題是表現花朵向下垂落般的形態。重點是花材的選擇和海綿的處理方法。

非對稱形　單一焦點　放射狀

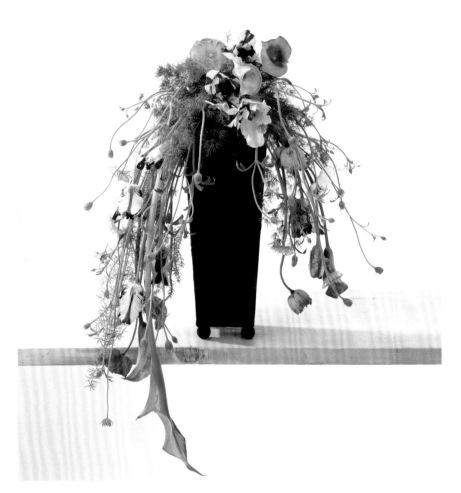

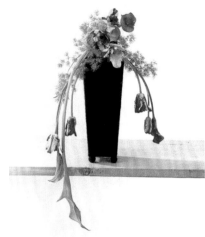

在海綿向前突出的下方，插入表現垂落感的海芋和鬱金香，下垂較短的部分為N，較長的部分為G，位於作品中央的視覺焦點區域是H。

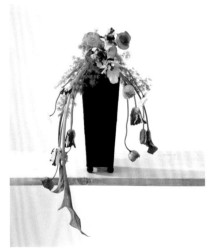

利用花材和葉材做出自然的高低差。以花為中心營造高低錯落感，再用葉材增添整體的分量感。

花材
翠珠、海芋、虞美人、鬱金香、狐尾天門冬、蓬萊松

花材選擇要點
選擇適合表現「垂落感」的花材。在這個設計中選擇花頭較大、花莖柔軟的海芋和鬱金香來強調下垂感。

作品製作要點
① 營造向下垂落般的流動感是此設計的重點。實現這一點的技巧在於海綿的使用方法。讓海綿略大於花器口並向前傾，這樣花頭向下的花材就有了可以向上插入海綿的位置，也可以使海綿的插花面積增大。
② 作品的比例是寬：高＝5：8。以非對稱群組H-G-N的分組方式來突顯作品。視覺焦點區域在頂部，注意不要顯得過於沉重，並保持平衡。

（2）如垂落般的對稱

相較於上一個作品是非對稱的，這個作品是對稱的。

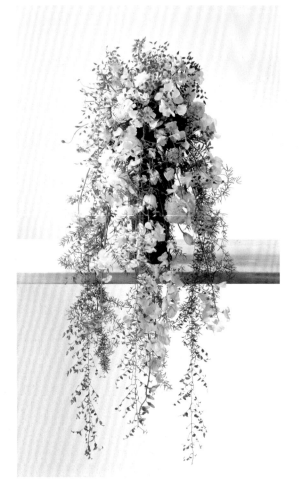

對稱形　複數焦點　平行狀

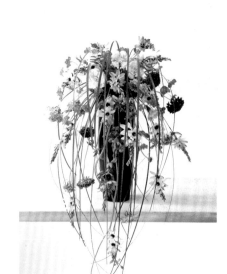

花材
宿根香豌豆、翠珠、洋桔梗、非洲天門冬、蓬萊松、闊葉武竹

作品製作要點
① 要有效地利用海綿的面積，將插腳分散於海綿的下側、兩側、上側等，使其融為一體，同時做出分量感。下方部分要做出向下垂落的分量。視覺焦點區域應該安排在上方部分前方的位置。
② 挑選花材的關鍵是「柔軟」。建議將花瓣柔軟的花材、葉子柔軟的葉材組合搭配在一起。

花材
玉米百合、金翠花、松蟲草、翠珠、熊草

作品製作要點
① 要讓向下垂落的「線條」呈現出對稱的造形。讓花朵自然散落般、錯落有致地配置。向下流動的葉構成了紡錘形的骨架。
② 視覺焦點區域大致位於作品的頂部。葉材從後向前流動，要依據寬：高＝5：8的比例做出優美的紡錘形。插作的同時要關注適度的空間和自然的交叉。

向下垂落的流動感──設計和檢查要點

① 是否充分地營造出輕盈且向下流動的印象？

② 是否不僅在正面，且在左右和後方都做出「向下垂落」的表現？

③ 是否正確選用花莖長且柔軟的花材，來表現「向下垂落」的印象？

④ 為了更符合「向下垂落」的表現，是否選用了花頭較大的花材作為向下垂落的素材？

⑤ 為了表現輕盈感，是否避免花朵過分擁擠？是否有為作品整體營造適度的空間？

⑥ 為了能夠和向下流動的部分保持平衡，作品的上方部分是否做出了一定的分量？

⑦ 是否有意識地營造視覺焦點區域，作為視覺重點？

⑧ 是否有除去作品底部多餘的葉子，以利營造出「靜態」感？

⑨ 是否有避免使用會破壞流動感的鮮豔配色或對比強烈的配色？

⑩ 作品整體是否依據黃金比例，做出良好平衡的效果？

EUROPEAN
FLORAL DESIGN

歐式花藝
設計學

第 4 章

漸進式的課程
非自然的表現——
手綁花束

本章將帶領大家從手綁花束中的幾何形態（古典）、緊湊的高低差花束、更寬鬆的高低差花束，再漸進到輪廓模糊的花束等。希望大家透過學習後能理解，雖然同樣都是花束，但是通過增加「形」的自由度就可以提升設計感。

在本章為大家講解的是「幾何形態的花束」、「有高低差的花束」、「向外擴展的花束」。其中「幾何形態的花束」會就形的方面列舉「圓形」和「三角形」兩種。它們在造形上是幾何學基本的面構成。圓形是密度較高的設計，而三角形則需用螺旋手法在花束的正面做出三角形，因此難度較高。「有高低差的花束」的主題是運用花材的動態和特徵做出高低起伏。藉由學習起伏幅度的強弱，理解對作品表情的影響。「向外擴展的花束」主題是打破花束由靜態的葉材製作底邊，向外擴展更柔軟、更有動感的造形。

花束的基本技巧有：①用同一方向的螺旋手法來製作。②善用花材的主張程度，不要破壞它的動態，做出明顯的高低差。③比例方面，寬度和高度的比例基準約為8：5或8：3。 ④花莖部分的長度應該為花束總長度的1/3或1/2。除此之外，需要根據不同的設計、不同的主題去構思製作。大家可以嘗試選擇不同花材的搭配組合，做出各式各樣的造型。

（1）幾何形態的花束　作品P.66至67

設計和技巧

① 注意提高密度

這種面構成的圓形花束需要盡可能地提高密度。除了「團狀花材」、「填充花材」的構成要素，只用「線性花材」營造密度，也是這個設計的重點。

② 營造「立體感」

設計要點是利用螺旋手法營造的三角形外輪廓線要寬鬆。用線性花材打造出結實的骨架，在這個步驟就要把立體感營造出來。

花材選擇

① 搭配組合色彩調和的花材

② 避免對比強烈的色彩搭配

③ 選擇主張形態適中的葉材

（2）有高低差的圓形花束　作品P.68至72

設計和技巧

① 位於高低起伏中低處的花材也要能被看見

圓形花束更要注意營造有律動感的高低起伏。雖然是通過凹凸來營造起伏感，但是如果「凹進去的」花材看不到了，就達不到營造起伏感的效果。所以要從正上方觀察，讓綁在低凹處的花材也能充分被看到。

② 利用花材的個性和動感營造疏密感

前項①的注意事項和疏密感的營造緊密相連。換言之，也就是要保持良好的「空間」平衡。在半圓形的弧線上，花頭位置的配置不同會讓高低起伏的視覺效果有所不同。所以在搭配組合時不要束縛了花材的動感。

花材選擇

① 搭配組合色彩調和的花材

② 避免對比強烈的色彩搭配

③ 選擇主張形態適中的葉材

（3）向外擴展的花束　作品P.73至76

設計和技巧

① 圓形的豐富多變

雖然都被稱為「圓」，但也有各式各樣造形的圓形。有分量感的圓、水平延展的圓、蓬鬆的圓、充滿豪華感的圓……選擇的花材不同、高低起伏的強弱都會使圓形產生變化，要意識到這些要點，並培養出正確選擇花材的敏銳直覺。

② 「擴展」方向的豐富變化

配合前項①要點的圓形，作出擴展的設計。高度較高的圓形做出緩和向下的流動、水平方向的圓形做出向外擴展如草帽般的底邊。製作前要在腦海中構思出作品向外延伸擴散的整體造型。先構思再選擇花材。這裡沒有死板的教條，需要大家發揮獨立思考的能力。

花材選擇

① 搭配組合色彩調和的花材

② 避免對比強烈的色彩搭配

③ 選擇主張形態適中的葉材

幾何形態的花束

在此選擇「圓形」和「三角形」這兩種幾何形態,為你進行詳細的介紹。
從而逐步理解從密度極高到逐漸寬鬆自然,兩種花材密度不同的製作技巧。

(1) 幾何形態的圓形花束

這是運用幾何形態基本中,面構成的圓形花束。花材的密度較高,讓圓形的
設計清晰明確。

對稱形　　集合點　　放射狀

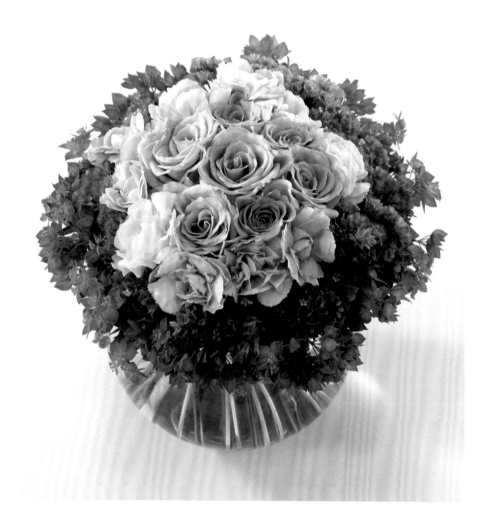

花材
金翠花、星辰花、多頭康乃馨、玫瑰

花材選擇要點
要表現密度高的密集效果,第一步
是花材的選擇。選擇方便構成圓
形面構成的玫瑰和多頭康乃馨、能
夠填補空隙的小花,如星辰花和金
翠花。在關注花頭大小的同時,一
邊思考各種花材的作用一邊做出選
擇。

作品製作要點
① 這個設計的視覺焦點是位於中央
的玫瑰。用玫瑰構成中心,並螺旋
狀地按照玫瑰、多頭康乃馨、星辰
花、金翠花的順序添加花材,同時
注意各類花材之間的分界線。在形
成清晰界限的同時打造出圓形。
② 中央部分要適當隆起,緩緩地
勾勒出柔和弧線的同時製作出半球
形,製作時要注意保持密度均勻。

（2）寬鬆的三角形花束①

這是把幾何造型演繹得比較寬鬆的三角形設計。與上一個作品相比是更現代的手法，難度也更高。

對稱形　集合點　放射狀

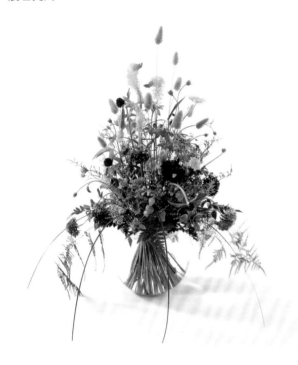

花材
鳳尾百合、兔尾草、千日紅、松蟲草、宮燈百合、翠珠、飛燕草、星辰花、柔毛羽衣草、高山羊齒、文竹、熊草

作品製作要點

① 和第二章從「三角形」展開的幾何形態相比，手綁花束的焦點和固定在海綿的插作設計不同，要一邊想像著即將完成的造型，一邊將花材一枝枝地加入到捆綁點裡去，難度明顯更大。在注意立體造型的同時，還要注意正面形成三角形的構圖。

② 首先，以位於三角形頂點的鳳尾百合和兔尾草為中心，逐步打造出三角形下方的團狀部分，並同時注意「立體感」和「正面」，適時地添入花材。

③ 要斟酌各種花材的作用，位於頂點的花材、用於營造三角形輪廓的花材、形成底邊的花材、使底邊更疏鬆柔和的花材等。

④ 作品大致的基準比例為手把部分花莖長度：整體高度＝3：8，另外要留意的是要使用能安定擺放的花器。

變化形 寬鬆的三角形花束②

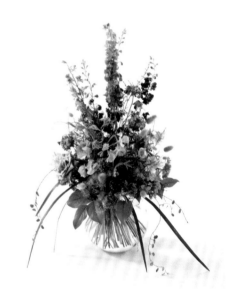

花材
千鳥草、白蜀葵、卡斯比亞、松蟲草、香豌豆花、藍頂花、兔尾草、闊葉山麥冬、玫瑰、鐵線藤、秋色繡球、檸檬葉

作品製作要點

① 這個作品的構成和上一個作品是相同的，但是選用了不同的素材，呈現出不同的表情。由於使用了千鳥草這種主張較高的花材，所以三角形的輪廓變得更為鬆散，並利用三角形底邊的團狀區域，起到了平衡的作用。在斟酌整體平衡的同時調整底邊的分量。

② 這個作品可以說是以「疏」、「密」對比為特徵的三角形花束。比起「豐富」的色調，「統一」為這個設計的關鍵。

幾何形態的花束──設計和檢查要點

① 是否將「圓形」和「三角形」表現出良好的左右對稱？

② 是否使用主張程度適中和主張較弱的花材一起組合搭配？

③ 被捆綁的花莖是否都是按一定方向呈螺旋狀組合在一起？是否穩定牢固不易散開？

④ 除了做到視覺平衡，花束握在手中時，前後左右的重量是否維持平衡？

⑤ 三角形花束上方的兩邊腰線是否等長？

⑥ 製作輪廓清晰、密度高的作品時，是否有花材從輪廓中凸出來？

⑦ 製作輪廓清晰、密度高的作品時，底邊是否使用了動感較少、靜態的葉材？

⑧ 製作輪廓模糊的作品時，是否注意保持作品在視覺上的疏密平衡？

⑨ 製作圓形花束時，花束整體的高度和手把部分花莖長度的比例是否以2：1為基準？

⑩ 製作三角形花束時，手把部分花莖長度和花束整體高度的比例是否以3：8為基準？

2. 有高低差的圓形花束

製作具有柔和的高低起伏和平衡疏密感的圓形花束。
選用不同花材時，空間的營造方式和造型也會發生變化。

（1）用纖細花材營造有高低差的圓形花束

這個主題中，以螺旋手法製作的「花束」可以演繹出豐富多彩的表情。
讓纖細的花材從輪廓中伸展出來，表現出「輕盈的動態」。

對稱形　　集合點　　放射狀

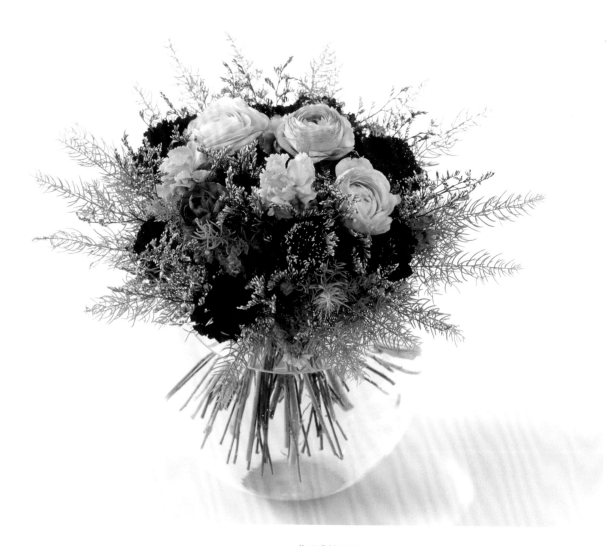

花材
陸蓮、多頭康乃馨、松蟲草、卡斯比亞、天門冬

花材選擇要點
這個作品中，選用了具有動態和花頭呈圓形等共通點的花材。松蟲草、卡斯比亞等線條纖細的花材，能夠演繹出具有輕盈感的動態。

作品製作要點
① 本作品的特徵活用具有「動感」和「圓形」的花材，通過柔和的凹凸起伏營造出緊湊的造型。
② 在製作手綁花束時，常規上是用綠色葉材來製作底邊較寬的圓形輪廓，這個作品就是如此忠實的呈現。比例方面左右寬度：高度＝8：5，手把部分的花莖長度大約是整體高度的1/2。

（2）利用凹凸感做出立體表現的圓形花束

這裡追求的不是「動感」，而是「立體感」和「細微的差異」。

不再強調花材的線條，而是著重營造微妙的凹凸感。

對稱形　　集合點　　放射狀

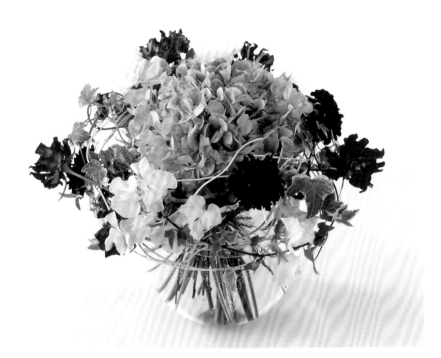

花材

秋色繡球、松蟲草、香豌豆花、玫瑰、常春藤、細藤、石松

作品製作要點

① 和上一個作品相同，選擇有共同特徵的花材。主花選擇的秋色繡球，以其具有分量感的部分作為中心，製作花束的造型。

② 一邊注意保持秋色繡球和其他花材的平衡，一邊以螺旋手法使花材作出凹凸感。比起完全平鋪的花束更能產生深度，所以是立體且有微妙變化的花束。這類花束，在空間的處理上難度較大，訣竅是在假想的構圖裡不要將花材配置得很緊密，讓花材保持原有的動感，自由地組合在一起，最後用細藤勾勒出圓形。

③ 添加綠色葉材（常春藤）的目的不是填補空隙，如果將葉材也作為搭配組合的花材，造型起來就會更加容易。也就是減少動感，將「花材封閉在內部」的花束。

變化形　運用纖細花材的花束

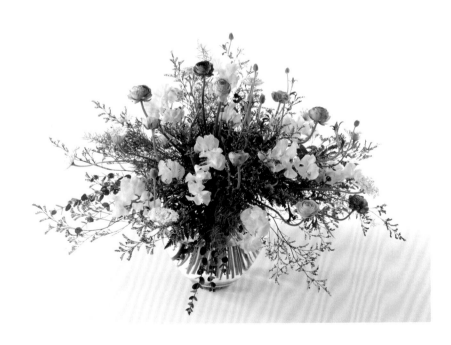

花材

香豌豆花、翠珠、陸蓮、卡斯比亞、尤加利、高山羊齒、天門冬

作品製作要點

① 上一個作品比較強調面的形態，是「封閉在內部」的對稱形花束，而這個作品是活用纖細線條的花材，營造「向外開放」的花束。

② 主花是香豌豆花，花瓣輕柔朦朧，主張大小適中，且和陸蓮在色調上比較統一，製作出高低錯落的效果後，形成「向外開放」的構圖，藉由此強調空間感。組合這個花束的關鍵花材是卡斯比亞，根據花材動感的不同營造高低錯落，在其生成的空間裡再加卡斯比亞柔和地填補空隙。不同花材作不同的分工是製作這個作品的關鍵。

（3）賦予花朵動感的花束

這個作品沒有使用葉材來填補空間，形成寬鬆的花束。

使用了豐富多彩的花朵，製作出「如繪畫般」的微妙效果。

對稱形　　集合點　　放射狀

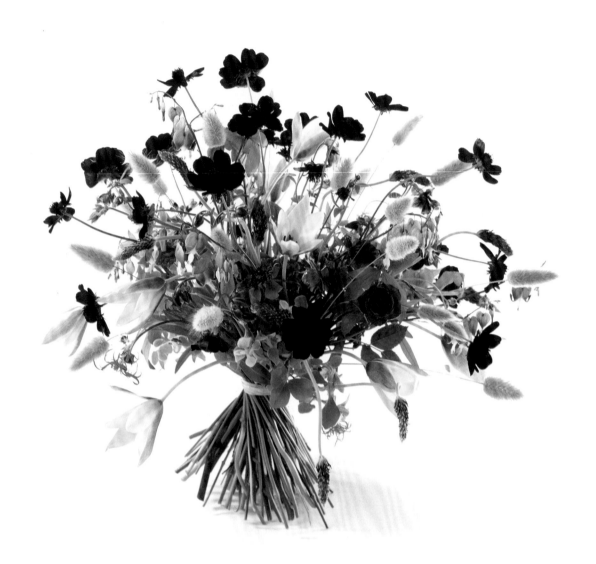

花材

鬱金香、荷包牡丹、巧克力波斯菊、绛車軸草、兔尾草、蠟菊、耬斗菜、玫瑰

花材選擇要點

這是一個把花材的動感和個性發揮到極致的花束。使用的花材主張不需要太大，但色彩和形態都比較華麗。這個設計具有古典的形式，演繹了P.31中「如畫一般的」的設計風格。

作品製作要點

① 用螺旋手法一枝枝地加入花材時，應該注意每種花材和空間的關係。因為不使用葉材填補空隙，因此在製作時必需要多斟酌花頭的位置，以及它們對整體平衡的影響。

② 重點是讓每一枝花材都自然地伸展。注意花頭的位置不要重疊。末端的延展呈現封閉式的輪廓，所以具有一定的難度。

③ 這個主題的視覺焦點區域位於作品中央部分。營造視覺焦點區域的方式並不是透過提高密度來達成，而是使用多種花材來形成視點的重心。

（4）底邊向外伸展的圓形花束

　　作品在具有明顯高低差的基礎上，使用花莖更長的花材，營造出更大的空間感。一邊維持圓的造形一邊營造空間感，做出更加輕鬆自由的感覺。

 對稱形 集合點 放射狀

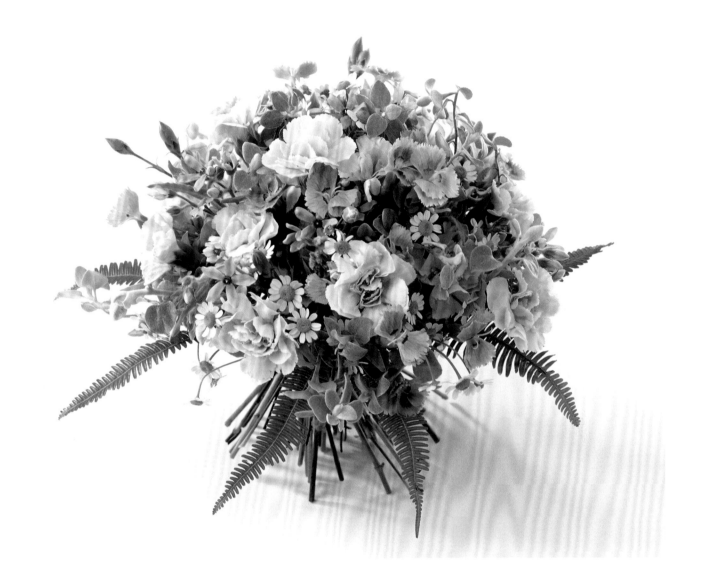

花材
多頭康乃馨、藍星花、洋甘菊、蠟菊、撫子花、玉羊齒

花材選擇要點
花束製作的基本要求是，選用中程度主張和微弱主張的花材組合搭配，這個作品是依照這個基礎去選擇花材的。以花瓣柔軟的多頭康乃馨為中心，注意色彩調和的配色，同時搭配小巧玲瓏的洋甘菊、撫子花、藍星花等。

作品製作要點
① 製作花束時，偶爾要從正上方觀察，確認能否看到位於高低差底邊的花材。
② 用玉羊齒製作向外擴展的底邊。用靜態的葉材製作底邊，也是手綁花束的基本。

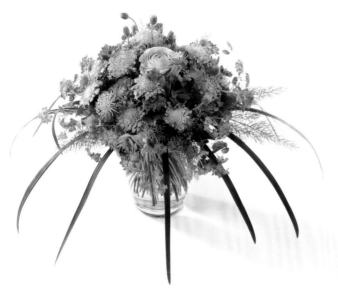

變化形 寬鬆的流線形圓形花束

花材

松蟲草、翠珠、陸蓮、金翠花、天門冬、闊葉山麥冬

作品製作要點

① 作品的重點是用闊葉山麥冬做出底邊的流線形。為了更加強調寬鬆的感覺，刻意把花束中心位置的高低起伏做得特別明顯。

② 中心部位明顯的高低起伏，會削弱整體的流線形。於是使用柔軟且有搖曳感的闊葉山麥冬，搭配富有動感的翠珠花苞的組合，讓流線形的主題依然明顯。

③ 作品的視覺焦點是粉色的陸蓮。注意葉材的佔比不要太大。

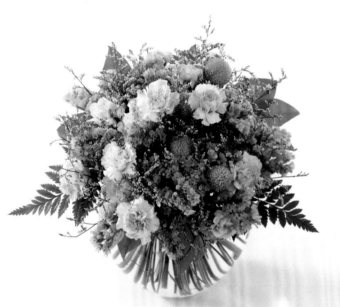

變化形 強調高低差的圓形花束

花材

卡斯比亞、金杖球、多頭康乃馨、星辰花、高山羊齒、檸檬葉

作品製作要點

① 這是有高低起伏且也有動感的作品。和之前看到的花束不同，這裡的高低起伏並沒有一定的節奏，只是單純地強調凹凸不平的感覺。一般來說，花束花材的配置不可以有極端的偏向，但這個作品卻刻意把花材的配置做得不均勻，以此來突顯設計感。

② 具有相異性質的花材組合能使不均勻的配置成為可能。有花瓣柔軟的多頭康乃馨、由無數小花朵構成的形態小巧、花瓣看起來略微硬挺的星辰花、呈現出穩定靜態特性的金杖球等。而卡斯比亞則承擔了把各種花材的特性調和到一起的作用，使花束成為一個整體。

③ 注意底邊的延展不要過多，使作品有一定的緊湊感。

有高低差的圓形花束——設計和檢查要點

① 是否依圓形的基本形，明確地表現出底邊是向外延展的圓形？

② 作品的比例是否依據高：寬＝3：5～3：8為基準？

③ 花材的使用上，是否選用主張適中到弱小主張的花材組合搭配？

④ 是否選用主張適中的綠色葉材做搭配？

⑤ 是否使用最適合表現圓形造型的花材，並把它們安排在最合適的位置？

⑥ 捆綁的花莖是否都朝一定的方向呈螺旋狀組合在一起，是否穩定牢固不易散開？

⑦ 除了做到視覺平衡，捧在手裡時花束前後左右的重量是否平衡？

⑧ 花材的配置是否做到不偏不倚，但又避免整體構成完全均勻的對稱？

⑨ 是否根據花材主張的不同營造出高低差，避免花材的面構成過於密集？

⑩ 在作品中是否有效地混合使用有花苞的花材？

3. 向外擴展的花束

花束的基本是「圓形」，而圓也有各式各樣不同的形式。這一節，我們將學習如何在圓形中加入向外的延展，演繹出寬鬆自由的變化形式。

（1）水平向外伸展帶有流動感的花束

這是以水平方向大幅擴展為印象的花束。
從開始組合的階段就要根據作品圓形的大小添加花材。

對稱形

集合點

放射狀

花材
陸蓮、星辰花、卡斯比亞、翠珠、星花輪鋒菊、文竹、天門冬、黑種草

花材選擇要點
這個作品帶給人秀麗清爽的感覺。以新娘捧花的形式製作，基本要點是顏色不能沾染到新娘的婚紗上，避免花粉易掉落的花材。根據「清爽」這一關鍵詞，選擇了從粉色到淺紫色的漸變色調。以淺粉色的陸蓮作為焦點花，搭配翠珠和黑種草，形成花束的中心部分。

作品製作要點
① 這個設計把花束中心凸起的部分，改成了平面向外擴展的形式。高低起伏要緩和、細膩，形成平面延展的構圖。
② 作品的特徵是，集中在中心的圓形和鬆散、形成平緩流動的部分的界線是曖昧模糊的。作用於描繪分界線任務的是翠珠，要注意將它的分量控制在「適度」的範圍內。
③ 文竹負責營造模糊寬鬆的印象。因為是新娘捧花，所以要製作出柔美、流動的曲線。

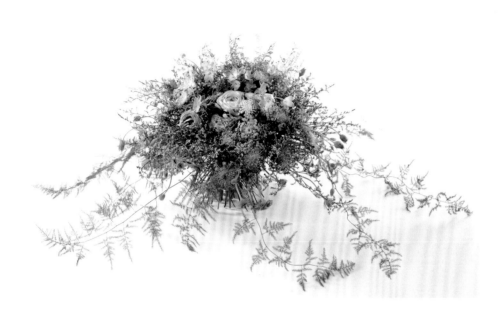

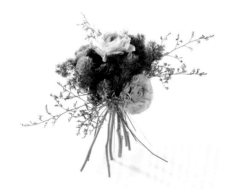

先做出成為骨架的中心部分，為了做出向水平延展的形態，在這個階段，要先以鐵絲加強做固定。

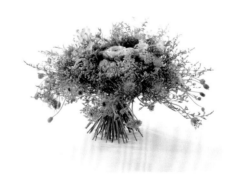

中心部分完成之後、加入翠珠、卡斯比亞等營造延展擴散，一邊變換不同的角度，掌控整體的造型，一邊一枝枝將花材插入。因為使用花莖較柔軟的花材，可以加入鐵絲輔助成形。

（2）從清晰的輪廓向外延展的花束

這個作品以具有凹凸感的圓形螺旋花束為基礎，再以綠色葉材增添動感。把各種色彩、形狀的花材協調地組合搭配在一起。

對稱形　　集合點　　放射狀

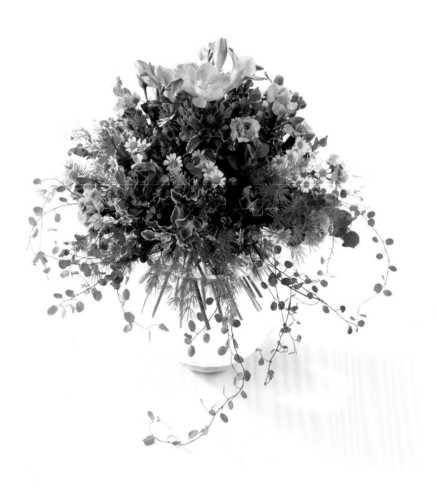

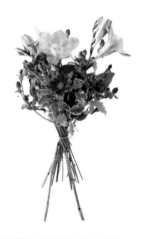

先確定小蒼蘭的位置作為骨架的核心。雲南菊是安排在高低差中低處的花材。一開始要先固定好這個「高低關係」。

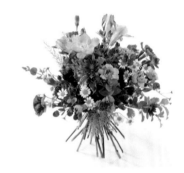

形成「寬鬆」輪廓的是鐵線藤。為了使中央部分比較突出，要將輪廓刻意做得「寬大」一些，並且要維持圓形。

花材

小蒼蘭、多頭康乃馨、雲南菊、小海桐、天門冬、尤加利、洋甘菊、撫子花、鐵線藤、火龍果

花材選擇要點

把花材分成主花、配花、綠色葉材3種。主花選定了色彩柔和的小蒼蘭後，配花最好要選擇色調較強烈的花材。在這個設計中突顯中央部分為造型的基本，因此比起以柔和色彩去調和，中央部分更傾向於使用個性突出的鮮豔色調。在中央部分主張較強的情況下，選用富有動感、主張小巧的鐵線藤，營造寬鬆的底邊。

作品製作要點

① 和上一個作品相反，這個作品是突顯中央部分的設計。把主花小蒼蘭放置在中心位置，確定花束的高度，再逐步營造高低差。
② 造形時心裡要有營造半球形的概念。對花束來說不僅是正面觀賞時的構圖，整體的平衡也很重要，要一邊製作一邊變換角度，對形狀進行確認。為作品添加分量感的同時，要確認從正上方看時，位於低處位置的花材也能被看到，沒有被遮擋。
③ 配色的關鍵是「調和」。在關注花材色調、形狀統一性的同時，緩緩地在花束周圍添加花材。要注意外輪廓的曲線，並確保中央部分突出的高度。

變化形 從明顯的高低差舒緩地向外擴展的花束

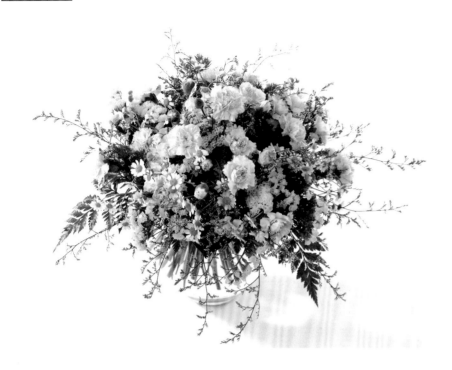

花材
卡斯比亞、多頭康乃馨、星辰花、洋甘菊、高山羊齒、常春藤

作品製作要點
① 這是在P.72「強調高低差的圓形花束」作品的基礎上，添加了舒緩地擴散的作品。在高低差裡刻意做出偏差，用輕盈具有動感的花材來擴展中心部分的輪廓，並增添設計感。作用於此重任的是卡斯比亞。
② 在以高低差為特徵的設計中，與其固守花束「在底邊營造延伸感」的要點，不如嘗試整體的向外擴散延展，這樣會比較容易製作出符合主題的作品。

變化形 從理想的高低差擴展的花束

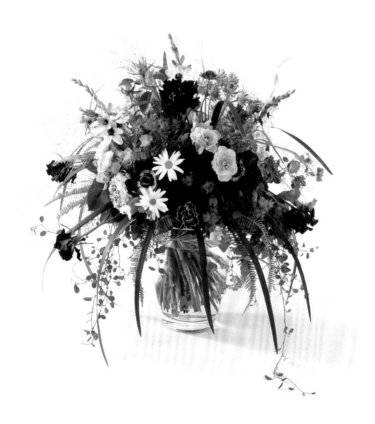

花材
白頭翁、玉米百合、多頭康乃馨、粉荳、陸蓮、瑪格麗特、金翠花、雙色多頭玫瑰、噴泉草、鐵線藤、闊葉山麥冬、玉羊齒

作品製作要點
① 這是將具有華麗感印象的花材組合在一起的花束，和P.70的「賦予花朵動感的花束」有很多共同點。安排高低差時，營造較多的空間，讓花材被一枝枝地獨立，這是該作品的特徵。
② 在花束的中心部分以這樣的形式恰當地進行高低差，這將是決定作品的完成度的要點。在「擴展」的花束，要用和「中心部分」相異植生感的花材、葉材，營造出寬鬆自由的表情。而呈現「中心部分」和「寬鬆感」的部分有一體感的訣竅是，在「寬鬆感」的部分也加入一些在「中心部分」裡使用的花材。

變化形　飛散般綻放的花束

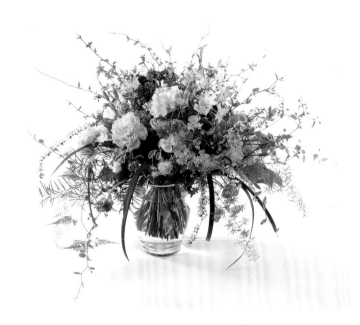

花材

玫瑰、矢車草、陽光百合、陸蓮、玉米百合、雪柳、撫子花、姬百合、粉荳、雲南菊、多頭康乃馨、香豌豆花、棣棠、斗蓬草、非洲天門冬、文竹、常春藤、斑春蘭葉、檸檬葉、蠟菊、小海桐

作品製作要點

① 將花束輪廓整體呈現出向外放射擴散的設計，是充滿華麗感的「向外擴展」的作品。

② 把各式各樣主張不同、花的形狀和動態不同的花材組合在一起並不是容易的事。此時，在製作前要先確定好「焦點花」。在這個設計中以陸蓮為焦點花，以它為中心，選擇色彩、花形與之調和的花材做搭配組合。

變化形　交錯展開的花束

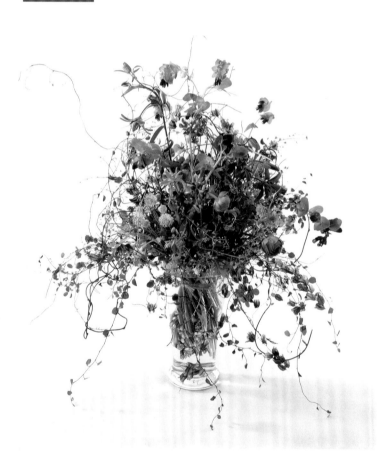

花材

紫花琉璃草、羽扇豆、陸蓮、撫子花、耬斗菜、貝母花、百合、粉荳、斗蓬草、薺菜、鐵線藤、山藥藤

作品製作要點

① 這個作品的製作手法是，先將具有自由曲線的山藥藤捆成一束，再將花材組合其中，這在花束造型方面有相當的難度。一邊保持每一朵花自由鬆散的樣子，一邊進行捆綁。

② 不要破壞花材自身的動態，利用它們的動態營造出「向外擴展」的花束。製作好中心區域之後，逐步向外側添加富有動感的花、莖和葉。每一次加入花材都要從正面、左右、正上方和傾斜的角度觀察整體是否平衡。

向外擴展的花束——設計和檢查要點

① 在有凹凸感的花束中，是否正確使用有流動感的花材來表現「向外擴展」？

② 在花材方面，是否使用主張適中和主張較弱的花材組合搭配？

③ 在葉材方面，是否選用了主張適中的葉材？

④ 為了表現向外擴展，是否靈活運用具有寬鬆線條花材的天然外形？

⑤ 捆綁的花莖是否都朝一定的方向呈螺旋狀組合在一起，是否穩定牢固不易散開？

⑥ 花材的配置是否做到不偏不倚，但又避免整體構成完全均勻的對稱？

⑦ 俯瞰時底邊的花朵是否都能被看見？

⑧ 除了做到視覺平衡，捧在手裡時花束前後左右的重量是否平衡？

⑨ 高低差的安排是否做得賞心悅目？且富有律動感？

⑩ 結繩部分是否綁得夠緊，同時又不損傷花莖？綁點位置以下的部分是否都將葉子去除乾淨？是否有修剪過長的花莖？

EUROPEAN
FLORAL DESIGN

歐式花藝
設計學

第 5 章

漸進式的課程
非自然的表現——
新娘捧花

新娘捧花，顧名思義就是結婚典禮上為新娘所製作的花束。透過在傳統的技巧中加入時尚的手法，其形式日益豐富多樣。雖說捧花的色彩變得更華麗，更具裝飾感的款式也逐漸增多，但造型的基礎技巧並沒有改變。

關於新娘手捧花的基本製作技巧包括：

①使用花托，所有的花莖都由單一焦點出發所構成。

②使用鐵絲技巧。

③和把手處連接的部分要使用靜態的葉材。

但更基本的是要選擇適合製作新娘捧花的花材，要考量和禮服的顏色、款式協調的配色和設計，還要避免使用花粉容易散落、容易沾染白色禮服的花材等。

（1）使用花托製作的新娘手捧花　作品P.80至83

設計和技巧

① 達到平衡的比例約為高：寬＝3：8

為了能使完成品達到這個比例，在製作骨架的階段就要保持這個比例，當然也可以運用主花。

② 從正面看時，花束應該稍微前傾

要留意花束被捧在手裡時的「正面」效果。這時的正面應該稍向前傾，並應該把視覺焦點區域安排在這裡。

③ 底邊向下的角度要超過180°，順應花材的動態做出自然鬆散的效果。

營造適當的高低起伏，朝著正面的下擺要做出平緩的展開。使用具有天然動態的花材。同時底邊不要做得筆直，要有些下垂感。

④ 理解輪廓自由的新娘捧花

所謂「輪廓自由的新娘捧花」就是把傳統新娘捧花的輪廓做的更具有自由度，呈現出現代風格。把中央部分的高低起伏做得更加明顯，營造出疏密感。從側面到底邊的輪廓都較為鬆散，是這個主題的重點。要理解傳統樣式到現代樣式如何演變。

花材選擇

① 選擇中程度主張到小主張的花材

② 選擇有植生感、具有自然動態的花材

③ 將色彩調和的花材組合在一起

（2）用花托製作有流動感的新娘手捧花　作品P.84至88

設計和技巧

① 將向下流動的輪廓營造得更有節奏感

基本來說選擇花莖較長的花材，為活用其特性，可以用鐵絲加工穿入花莖之中，表現想要的律動感。

② 在視覺上不要過於沉重

這個設計的比例約是寬：高＝3：8。在營造有節奏的動態時，一邊注意不要讓動態停止，一邊順著向下的方向製作出和緩的高低起伏。

③ 關注視覺焦點區域

設計的視覺焦點區域位於正面上方略微向下的位置，take back（從後側略微鼓起）並向前自然流動。造形時還要注意橫向的構圖。

花材選擇

① 選擇中程度主張到小主張的花材

② 選擇有植生感、具有自然動態的花材

③ 將色彩調和的花材組合在一起

（3）非對稱造型的新娘捧花　作品P.91至92

設計和技巧

① 作品是從單一焦點出發，被分為三個部分

上冊中講解的「非對稱造型」新娘捧花是古典型的，這裡我們將介紹更富裝飾性風格的現代樣式。這類設計的特徵是，在H-G-N的分組構成中H的高度比古典樣式更低。

② 三個部分用分量感來呈現

和古典型不同的是三個部分用分量感相互連結，以「弓形」作為造形基礎。以H：G：N＝8：5：3作為作品的比例。製作出有流動感的、舒緩的效果。

③ 考量新娘站立的位置

G安排在弓形的左側還是右側，取決於新娘站立的位置。通常新娘會站在新郎的左側，G就應該位於右側，如果相反，則G就應該安排在左側。

花材選擇

① 選擇中程度主張到小主張的花材

② 選擇有植生感、具有自然動態的花材

③ 將色彩調和的花材組合在一起

1. 使用花托製作的新娘手捧花

使用花托製作的新娘捧花是最基本的樣式。外形是柔和弧線描繪出的半圓形，下擺是舒展的面構成。

（1）柔美舒展的新娘捧花

　　這是典型的圓形構成。在柔美舒展的圓形上加入「高低起伏」，讓重點更加突出，並呈現出輕盈的表情。因為要方便手捧，原則上正面要做出分量感，後方則要輕一些。

對稱形　　單一焦點　　放射狀

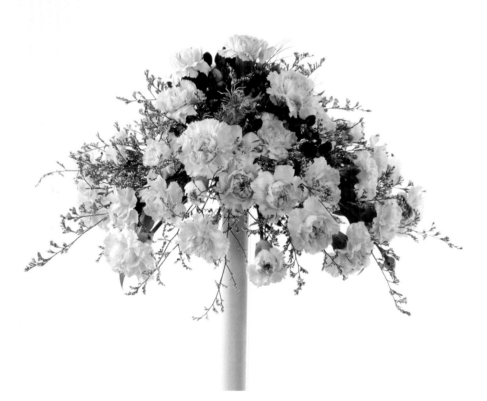

花材
多頭康乃馨、黑種草、卡斯比亞、火龍果、白鶴芋、松葉武竹、高山羊齒

花材選擇要點
最基本的要求是避免使用花粉容易掉落在禮服上的，以及顏色容易沾染禮服的花材。在此要求下按照主題去選擇合適的花材就不會有問題。這裡以橙黃色的多頭康乃馨為主花，搭配黑種草和卡斯比亞等少量的花材，營造出「清新可愛」的主題。

作品製作要點
① 在這個主題中，最初輪廓的營造非常重要。從一開始就要符合高：寬＝3：8的比例，一直到完成品也是相同的比例。
② 基本上是面構成為主，但為了避免沉重呆板的印象，要適當地用高低起伏營造疏密感。底邊的形狀要舒緩、柔和、鬆散地展開。
③ 一邊想像完成後的造型，一邊分三個步驟來製作就會比較簡單。第一步是先打造輪廓，第二步是製作中央部分，最後是完成底邊。

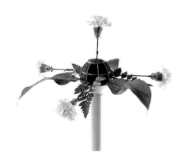

按高：寬＝3：8的比例插入多頭康乃馨。插在花托周圍的康乃馨長度要一致。葉材要用鐵絲輔助成型。

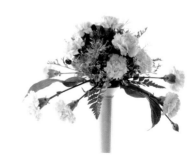

做好輪廓之後，接下來插作中央部分，這裡插入7朵康乃馨。注意體積不要做得過大，這時還要考慮與舒展的底邊的平衡。在視覺焦點位置加入黑種草，呈現出疏密感。

（2）平緩伸展的新娘捧花

　　比前一個作品的下擺更進一步伸展，更富有視覺衝擊力的樣式。使用了大量淺色調、質感輕盈的花材，特別注意要做出輕盈的感覺，避免過於沉重。

對稱形　　單一焦點　放射狀

花材
多頭康乃馨、撫子花、卡斯比亞、星花輪鋒菊、飛燕草、鈴蘭、高山羊齒、針葉武竹

花材選擇要點
主題是「輕盈的春天帽子」，使用了淺色調的春季花材。避免使用色調過強的花材，選用花瓣柔美的多頭康乃馨、飛燕草、撫子花，形成統一的粉彩色調。為了能讓花朵正好在婚禮當天綻放，加入了多頭康乃馨和飛燕草的花苞，更顯時髦。

作品製作要點
① 古典新娘捧花的比例基本上是高：寬＝3：5，這個作品以帽子為發想，所以底邊再更寬一些，因此打破常規的比例，讓高：寬接近3：8，將高度壓低。
② 關注中央部分的高低起伏，通過「疏密感」來表現輕盈的春季。密度的變化要緩和平衡，底邊伸展的線條要輕盈，與上一個作品相比，高低起伏更加明顯。
③ 新娘捧花的重點在於「正面」的營造。正面要略微向前傾，並做出一定的流動感。

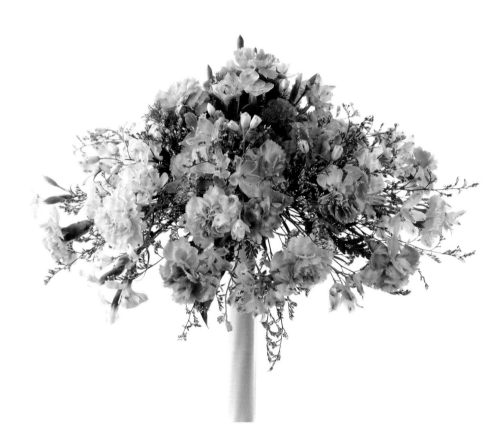

花托上的輪廓製作和上一個作品相同。為了讓比例達到3：8，中央部分的高度要壓低一些。

在中央部分配置了小巧可愛的撫子花、果實及花苞。在營造舒緩寬鬆的高低起伏時，要預估到當花朵開花後分量會增大。

（3）添加野花的新娘捧花

　　前面兩個都是底邊舒展的花束，這個作品則是底邊收攏的設計。最初要先配置底邊的線條。

對稱形　　單一焦點　　放射狀

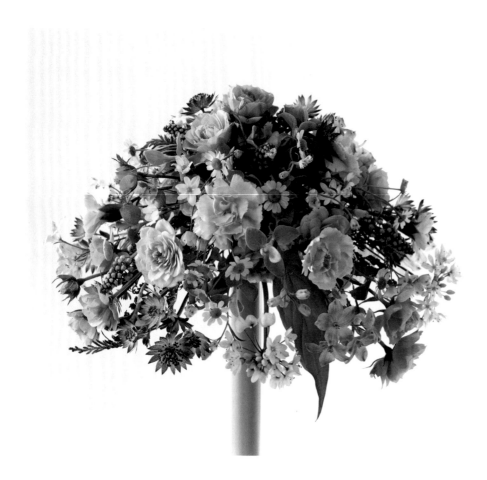

花材

多頭玫瑰、多頭康乃馨、伯利恆之星、粉荳、飛燕草、蠟菊、葡萄風信子、洋甘菊、白鶴芋葉、卷柏

花材選擇要點

用色彩優雅的玫瑰、康乃馨搭配葡萄風信子、洋甘菊、粉荳這些野花般風情的纖細花材，打造出適合婚禮的高雅風格。為了搭配主花多頭玫瑰的鮭魚粉，其他花材也選用了淺色調的做搭配。因為是新娘捧花，也要留意花語。玫瑰和康乃馨都含有「愛」的意思。

作品製作要點

① 前面兩個作品都是底邊向外伸展的捧花，而這個作品是底邊收攏的設計。要在一開始配置出底邊的輪廓，這一點和前面作品的手法有所不同。

② 有效運用各種植生感不同的花材，強調高低起伏的凹凸感。插作時要注意，插在凹陷位置的花材也要能被清楚地看見。

③ 製作強調凹凸感的作品時，如果能夠先決定好「視覺上的焦點」，做起來就會比較容易。在這個作品中位於正面的多頭康乃馨是視覺焦點。

在製作的最初階段就要插入各種花材。該作品是底邊收攏的設計，要在一開始就想好底邊的輪廓。

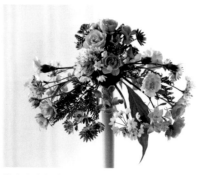

做出高度起伏的中央部分，逐步確定向外伸展的外輪廓線。再營造高低起伏，同時做出視覺焦點，還要考慮整體的平衡。

（4）雅致的紅色系新娘捧花

明度低的單色作品視覺衝擊力較強，能夠有效表現華麗感。
但是要在花和花之間巧妙地加入葉材，以避免花材聚集成塊。

對稱形　單一焦點　放射狀

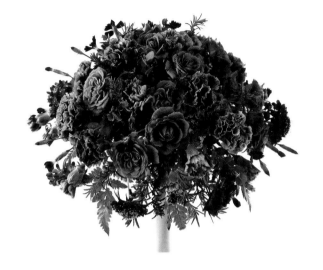

花材
多頭康乃馨、多頭玫瑰、撫子花、松蟲草、尤加利、高山羊齒、
迷迭香

花材選擇要點
作品裡彙集了雅致的紅色到茶色系花材。為了突顯同色系每種花材的個性，選擇花材時要變化大小和形狀等各不相同。紅色和奶油色的雙色康乃馨，讓紅色、褐色的花材形成了高雅的調和。

作品製作要點
① 造型技巧和上一個作品一樣，確定底邊的外輪廓線之後再製作骨架。要做出高低起伏、凹凸不平的效果。在這個作品的底邊部分，要配置比中央部分更小的花，並做出略微疏鬆的造型。
② 作品整體的基本形狀是圓形。由於只有一種顏色，所以用高低起伏表現凹凸感，並且也利用高低差製造色彩的「濃淡」差異，這是該設計的特徵。要營造出豪華感。
③ 要避免各種花材聚集成一團，要在凹凸感之間加入葉材等手法，讓每一朵花的形狀都清晰可見。

變化形　帶有擴散感的圓形新娘捧花

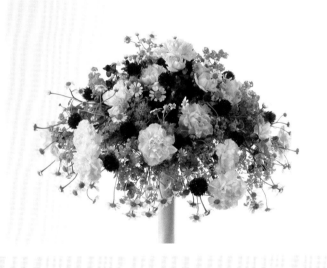

花材
多頭康乃馨、洋甘菊、絳車軸草、斗蓬草、檸檬葉、高山羊齒、
火龍果

作品製作要點
① 這是介於作品①和作品③之間的造型。底邊比作品①要收攏一點，但像作品③一樣，把整體做得很圓滿。透過高低錯落地插入小花，更明顯地表現出疏密感，形成柔和的印象。
② 在下擺的部分有效利用洋甘菊，雖然是稀疏地插入，但注意不要太寬鬆，只營造「適度」的伸展。在黃、白、綠的恬靜春色中，點綴著星星點點的紅色是重點色。

用花托製作的新娘手捧花——設計和檢查要點

① 是否正確選用適合製作新娘捧花的花材？是否避免使用花粉容易散落在禮服上，及顏色容易沾染禮服的花材？
② 花材是否插得足夠牢固，不會容易掉落？
③ 是否通過自然的高低起伏表現出輕盈感？
④ 作品整體的比例是否正確？是否做出符合黃金分割的比例，高：寬＝3：8或3：5？
⑤ 插作時花材是否都朝向位於花托中心的一點？插作的方向是否正確？
⑥ 從正面觀察時，視覺焦點是否得到了完美的呈現？
⑦ 捧花被捧在手中時，能否達到物理上的平衡？是否有安定感？
⑧ 是否控制好捧花的重量，新娘即使捧很長時間也不會感到累？
⑨ 把手處是否使用緞帶纏繞，並做出了漂亮的裝飾效果？
⑩ 作品是否呈現出「新娘捧花」應有的「華麗」和「優美」？

2. 用花托製作有流動感的新娘手捧花

這個設計的發想是讓花材順著新娘禮服向下垂落。從花托上的單一焦點出發，描繪出舒緩的弧線，營造以視覺焦點區域為中心的空間，同時也注重表現「流動感」。

（1）輕盈流動的白色瀑布形新娘捧花

本設計採用了在婚禮很受歡迎的「白綠色」色彩搭配。為了表現輕盈感，靈活運用自然彎曲的花莖和葉材的動態。

對稱形

單一焦點

放射狀

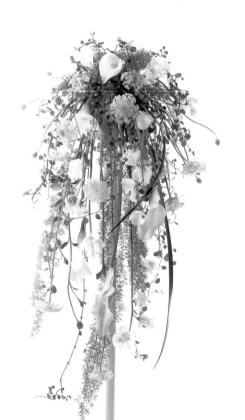

從側面看的構圖。設計的重點是後側有一些鼓起，被稱為「take back」。下一個作品「take back」更為明顯。而這個作品基本上不製作上翻效果，只是做出一些鼓起。

首先，用葉材做出輪廓，寬：高＝3：8。和把手連接的部分使用靜態的葉材插作（例如銀河葉）。

加入作為主花的海芋、香豌豆花、翠珠。這裡使用到的技巧是，在比較重的海芋中穿入鐵絲，利用鐵絲的尾端穿過花托後固定在花托後側。

花材

海芋、香豌豆花、翠珠、闊葉山麥冬、鐵線藤、狐尾武竹、檸檬葉、銀河葉

花材選擇要點

選擇適合婚禮的「白色」花材作為主要花材。中心花材是海芋。在流動感的設計中，選擇花莖柔軟的花材是基本要求，運用鐵絲技巧，即使花莖較粗的海芋也能被駕馭。為了營造輕盈的流動感，搭配翠珠、香豌豆花等輕盈的白色花材做組合。

作品製作要點

① 構圖的平衡比例是寬：長＝3：8。使用鐵絲穿入的技巧，可以更好地發揮花材的特性，展現出舒展自由的形態。

② 插作時所有花莖都要從單一焦點出發。負責營造較長的流動線條的是，柔和舒緩的狐尾武竹和鐵線藤等葉材。在流動的前端做出自然的交叉是要點。

③ 視覺焦點區域位於正面上方略向下的位置，也是從下向上看隆起最高的部分，要以這裡為中心製作分量感。不要做成平滑的弧面，而是要做出自然的高低錯落。

（2）飄蕩著清涼感的流線形·瀑布形捧花

和之前的作品相比，這個作品向側面的擴展較少，是側面細長的瀑布形捧花。統一使用偏藍色調的花材，營造出時尚的印象。

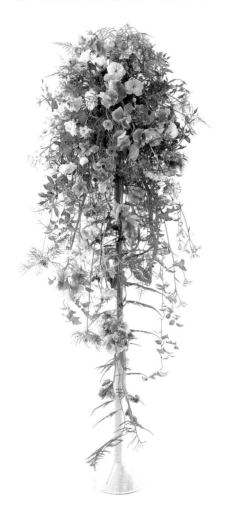

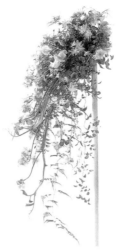

和上一個作品相比，「take back後側上翻」的部分更大。是屬於視覺焦點區域分量大的設計，所以「後側上翻」部分也要加大，這樣才能保持平衡。

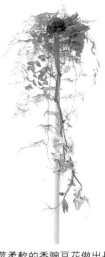

用花莖柔軟的香豌豆花做出長長的流動線條。這一步驟製作的骨架決定了整體的平衡，所以預先設想出整體造型是非常重要的。

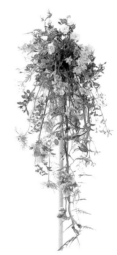

從流動的部分開始插入花材。注意不要破壞舒展的弧線，適度地保留空間是重點。

花材

飛燕草、香豌豆花、黑種草、多頭玫瑰、松蟲草、文竹、闊葉武竹

花材選擇要點

紫、白、粉紅、「濃淡」色調不同的花材進行搭配，營造出清新的印象。選用中程度主張到微弱主張的花材，避免選用視覺衝擊力強烈的花材。當然使用「花莖具有流動感」的花材和「有流動感的藤蔓」是基本條件。

作品製作要點

① 「有流動感設計的新娘捧花」的視覺焦點區域是突顯設計「特徵」的重要之處。和上一個自然疏朗的作品不同，製作這個作品時要營造出「向內部封閉」般的量體。

② 如果把上一個作品看作是有「動感」的設計，那麼這個作品則可以說是有著「清新、細膩」的流動感的設計。

（3）點散式的瀑布形新娘捧花

　　為了讓低明度的大紅色到暗紅色花材不會顯得過於沉重，沒有使用分組的手法，而是使用分散搭配的手法。一邊營造周圍的空間，一邊一枝枝地將花材均勻地填入其中。

對稱形　單一焦點　放射狀

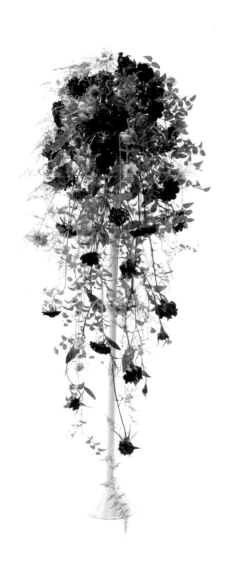

花材

玫瑰、巧克力波斯菊、松蟲草、粉荇、黑種草、闊葉武竹、銀河葉、文竹

花材選擇要點

色彩統一成紅色調，為了提高色彩混合的效果，選用花朵大小接近的花材。長而柔軟的花莖是瀑布形捧花花材選擇的基本條件。

作品製作要點

① 這是從作品（2）演變而來的設計。選用中等主張的花材。「深紅色」是有視覺衝擊力的色調，因此如果把作品設計成封閉型，就容易在視覺效果上顯得過於沉重。將花朵的位置排布成「點散狀」，花材之間均勻分散地配置，即使是深色花卉也能營造出輕盈的印象。

② 視覺焦點區域也要做出輕盈感。利用黑種草蓬鬆的姿態，表現出鬆散自由的感覺。

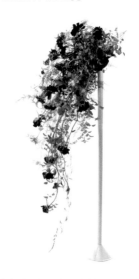

用花托製作有流動感的新娘手捧花——設計和檢查要點

① 是否選用適合製作「新娘捧花」的花材？是否避免使用花粉容易散落在禮服上，及顏色容易沾染禮服的花材？

② 是否選用花莖柔軟的花材來表現舒緩的流動感？

③ 插作時花材是否都朝向花托中心的一點？插作的方向是否正確？

④ 花材的使用方法是否充分利用花材的動態？是否做出有律動感的配置？

⑤ 作品整體是否呈對稱造型？前後左右是否取得平衡？整體比例是否依據黃金比例（8：5：3）製作？

⑥ 和把手相連接的部分是否使用動感較少的葉材？是否充分營造出靜態，並和流動的動態部分形成鮮明的對比效果？

⑦ 是否在必要時使用鐵絲來輔助花材，以完美地表現流動感？是否遮住人造的輔助材料，避免讓觀賞者看到？

⑧ 捧花捧在手中時是否達到物理上的平衡，是否具有安定感？是否注意捧花整體的重量，讓新娘即使捧很長的時間也不會感到累？

⑨ 在流動的部分是否做出適當的空間？捧花是否做得輕盈？另外，捧花的空間配置是否平衡、沒有偏離？

⑩ 作品整體是否呈現出「新娘捧花」應有的「華麗感」、「優美感」？

3. 用花托製作的輪廓疏鬆的裝飾性新娘捧花

這是使用了花托製作的新娘手捧花。中央部分凹凸顯著,側面和底邊的輪廓都呈疏鬆狀。設計感更強,更強調疏緩自由的感覺。

(1) 輪廓鬆散的新娘手捧花

帶有凹凸感的圓形捧花搭配纖細、有動感的葉材。用葉材做出疏緩的輪廓,呈現更輕盈的演出。

對稱形　　單一焦點　　放射狀

花材
玫瑰、多頭康乃馨、陸蓮、金杖球、叢星果、尤加利、兔尾草、松葉武竹、闊葉武竹、鐵線藤、常春藤、蠟菊葉、斗蓬草

花材選擇要點
選用深淺不同的橙色花材,形成「明快」印象的配色。加入纖細的闊葉武竹、鐵線藤、蠟菊葉等葉材,營造出少女般的印象。

作品製作要點
① 這個作品的平衡比例為寬:高=5:5。中央部分要做出明顯的高低差。輪廓自由鬆散是重點。
② 利用花材的特性,做出有律動感的高低起伏。金杖球、陸蓮這類「團狀」花材安排在凹陷的位置,而花瓣飄逸的玫瑰和富有動感的葉材等營造疏鬆輪廓用的,則安排在凸起的位置,花材需分類使用。
③ 從上方觀察時,位於凹陷位置的花朵也要清晰可見。高低差要差距大,要仔細斟酌空間的處理方法。
④ 為了方便新娘手捧,整體的造型應該稍向前傾,要精心營造視覺焦點,這個設計中,作為視覺焦點的是色彩最暖的陸蓮。

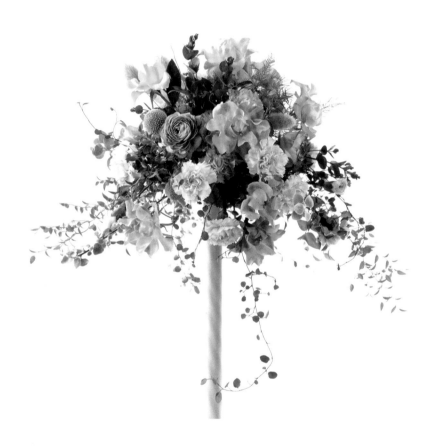

營造凹凸感時,插在凹陷處的花朵也要能被完全看到。向四周伸展、形成疏緩自由輪廓的葉材,無論從正面看還是從側面看的構圖都不能失去平衡。這些都是要特別注意的地方。

（2）兼具現代感和輕盈感的新娘捧花

對稱形　單一焦點　放射狀

和P.86的瀑布形捧花一樣，色彩濃厚的紅色透過「混合交錯」的排布，在現代的印象中增添婚禮般的輕快感。

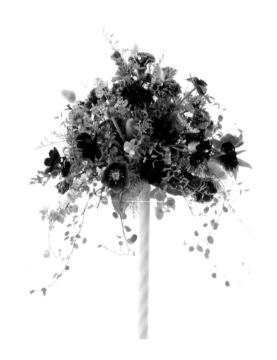

花材

多頭康乃馨、小翠菊、松蟲草、粉芨、玫瑰、聖誕玫瑰、卡斯比亞、兔尾草、迷迭香、尤加利、闊葉武竹、斗蓬草、松葉武竹、鐵線藤、蠟菊葉、天門冬

花材選擇要點

從暗紅色到紫紅色，以漸變的方式形成色彩的統一。類似色的配色要想突顯每一朵花的個性，就需要選擇形態各不相同的花材。聖誕玫瑰花蕊的黃色是重點色，小翠菊被安置在顏色相近的黃綠色斗蓬草旁邊，這樣的配色使得作品更加自然和諧。

作品製作要點

① 色彩濃厚的紅色，如果採取群組的手法製作捧花，會給人沉重的印象。為了能營造出適合婚禮的輕快氛圍，使用「點散式」技巧分散花材，讓紅色的花朵均勻分散。

② 營造有律動感的高低起伏是基本要求，同時要為底邊營造出輪廓，側面也要適當地增加疏緩的效果。選用葉材和花朵極小的花材，做出舒緩柔和的造型。

③ 注意底邊不要做成「水平」的，要稍微有下垂感，中央部分逐漸變得疏鬆，而且要在疏鬆的部分做出動態的對比變化。

變化形　輪廓富有動感的新娘捧花

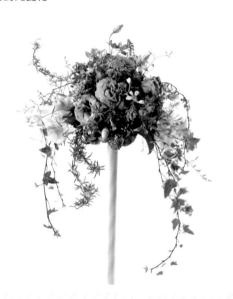

花材

洋桔梗、松蟲草、飛燕草、葡萄風信子、常春藤、卡斯比亞、秋色繡球、香豌豆花、迷迭香、檸檬葉、銀河葉

作品製作要點

① 這是一個鬆散且有流動感的設計。上一個作品展示了疏緩柔和的印象，這個作品則是靈活利用花材的動感，營造出鬆散感。選用適合這個主題的花材搭配組合。

② 注意向下流動的部分不要太長，要避免顯得過於沉重，還要注意與中央部分的平衡。

用花托製作的輪廓疏鬆的裝飾性新娘捧花──設計和檢查要點

① 是否選用適合製作「新娘捧花」的花材？是否避免使用花粉容易散落在禮服上，及顏色容易沾染禮服的花材？

② 花材是否朝著花托中心插作？輪廓部分使用具有動感的花材，是否也是從花托中心出發向外呈放射狀插作？

③ 作品的中央部分以圓形為基準營造高低差，外側部分以有動感的花材營造疏緩自由的輪廓，是否做出了這樣的構成？

④ 為了讓上述構成效果更佳地表現，中央部分是否使用靜態的花材？而製作外側的流動性線條，是否使用具有舒緩曲線的花材？

⑤ 所加入的葉材是否都不影響「疏緩自由的輪廓」？是否選用主張較小的葉材？

⑥ 作品整體是否呈對稱造型，前後左右是否取得平衡？另外，整體比例是否依黃金比例（8：5：3）製作？

⑦ 花材的配置是否過於偏離，或者過於均勻？

⑧ 是否將主張大的花材安排在低處，主張小的花材安排在高處，靈活地運用花材的特性做出高低起伏？同時，把具有流動感的花材安排在輪廓部分？

⑨ 捧花捧在手中時是否達到物理上的平衡，是否具有安定感？是否注意捧花整體的重量，讓新娘即使捧很長的時間也不會感到累？

⑩ 作品整體是否呈現出了「新娘捧花」應有的「華麗感」、「優美感」？

4. 用手綁花束技法製作的新娘捧花

用手綁花束技法製作的「輪廓自由的新娘捧花」。使用了上冊中講解過的「分區製作花束」的技法（上冊 P.63）

（1）分區捆綁、豐富地展開的新娘捧花

上冊中講解的是分5個區域捆綁花束的技法，在這裡是分3個區域。按正面，中央部分、左右側的順序逐步紮製。要綁出同心圓的形狀，需要有較高的技巧。

 對稱形　 集合點　 放射狀

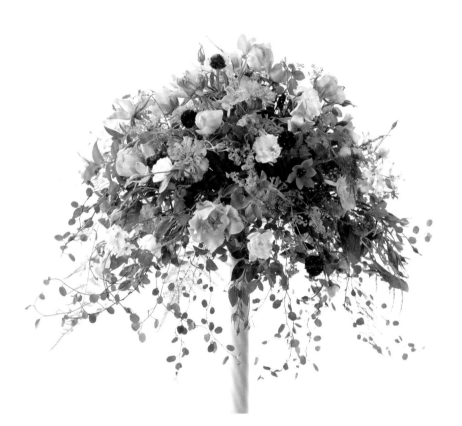

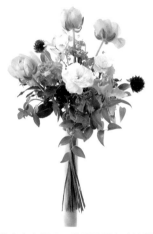

首先做出中央部分。使用除了在底邊擴展的鐵線藤以外的花材，做出從中心向兩側擴展的造型。在這裡要避免花材過於密集。

製作向側面延伸的部分時，要考量和中央部分的平衡，先製作左側區域。在營造底邊的疏鬆感的同時，逐步加入有動感的葉材。

花材
陸蓮、萬壽菊、玫瑰、天鵝絨、絳車軸草、斗蓬草、文竹、鐵線藤

花材選擇要點
顏色豐富的花束應該選用形體不大的花朵搭配組合。整體花材的明度較高，唯一明度較低的是絳車軸草的紅色，是重點色。同時絳車軸草圓形的花朵和鐵線藤圓形的葉子也彼此呼應，使作品具有統一感。

作品製作要點
① 要預先構想好整體的設計，將作品分成3個區域。中央部分是最為基礎的區域，要把形式和分量做得清晰明確。中央和左右兩側連接部分呈45°的造型。
② 這個主題的關鍵詞是「向外擴展的」，左右兩個區域基本對稱，通過活用植物柔軟的動態，組合出對比的效果。
③ 中央部分高低起伏密度較大，有空間都被填滿了的感覺，兩側區域隨著向左右兩側的擴展，逐漸變得鬆散，這是關係到作品完成度的重點。

（2）使用葉材延展的新娘捧花

和上個作品相反，這個作品使用了形體較大的葉材製作螺旋捧花。運用分量感較大的葉材掌握保持平衡的關鍵。

對稱形

集合點

放射狀

花材
玫瑰、洋桔梗、蔓生天竺葵、藍頂花、白蜀葵、粉萼、尤加利、白鶴芋葉、高山羊齒、松葉武竹、鐵線藤、噴泉草

花材選擇要點
為了能夠和大型的葉材相匹配，花材也選擇主張較大的。以劍瓣的淡紫色大玫瑰為主花製作出主群組（H），並形成視覺焦點。在對抗群組（G）的位置安排了色調較淺的洋桔梗。其他的各種花材，也都被統一在藍色到紫色的同色系的淡色調中。和高明度的配色相比，這樣的配色給富有動感的花束帶來一分沉靜的清涼感。

作品製作要點
① 在上一個作品中，各個區域搭配花材時的關注點是不要過於密集，而這個設計則是利用植物的動態對比進行捆綁。作品中白鶴芋葉子和玫瑰等花朵的動態形成強烈的對比，表現出自由伸展的樣貌。
② 營造有律動的高低起伏時，要注意相同的花材不要重疊，空間要有鬆有密，表現出疏密感。

用手綁花束技法製作的新娘捧花——設計和檢查要點

① 是否選用適合製作「新娘捧花」的花材？是否避免使用花粉容易散落在禮服上，及顏色容易沾染禮服的花材？

② 花材是否朝著花托中心插作？輪廓部分使用具有動感的花材，是否也是從花托中心出發向外呈放射狀插作？

③ 作品的中央部分以圓形為基準營造高低差，外側部分用有動感的花材營造疏緩自由的輪廓，是否做出了這樣的構成？

④ 為了讓上述構成效果更佳地表現，中央部分是否使用靜態的花材？而製作外側的流動性線條，是否使用具有舒緩曲線的花材？

⑤ 所加入的葉材是否都不影響「疏緩自由的輪廓」？是否選用主張較小的葉材？

⑥ 作品整體是否呈對稱造型，前後左右是否取得平衡？另外，整體比例是否依黃金比例（8：5：3）製作？

⑦ 花材的配置是否過於偏離，或者過於均勻？

⑧ 是否將主張大的花材安排在低處，主張小的花材安排在高處，靈活地運用花材的特性做出高低起伏？同時把具有流動感的花材安排在輪廓部分？

⑨ 捧花捧在手中時是否達到物理上的平衡，是否具有安定感？是否注意捧花整體的重量，讓新娘即使捧很長的時間也不會感到累？

⑩ 作品整體是否呈現出了「新娘捧花」應有的「華麗感」、「優美感」？

5. 非對稱造型的新娘捧花

這個作品使用了花托，和上冊中的「古典非對稱造型新娘捧花」相比，這裡製作的是設計感更強的現代主流捧花，但是依照H-G-N分組理論保持平衡的方法是相同的。

（1）柔和小巧的新娘捧花

　　利用香豌豆花有趣的曲線，營造出下方華麗的線條。以同色系裡視覺衝擊力強的濃紫色鐵線蓮作為重點，使整體更富有張力。

非對稱形　　單一焦點　　放射狀

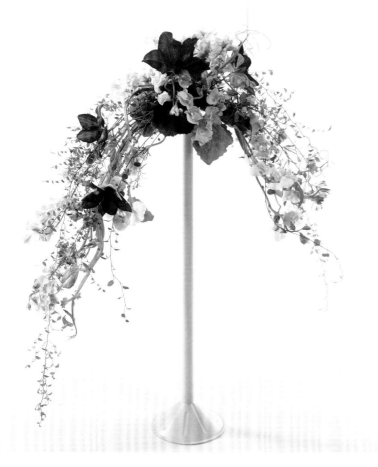

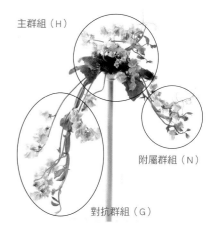

用香豌豆做出H-G-N的骨架。因為是向下流動的形態，所以要用鐵絲技巧把香豌豆花穩穩固定在花束托上。在接近把手的部分要使用靜態的葉材。

花材
鐵線蓮、飛燕草、香豌豆花、闊葉武竹、鐵線藤、銀河葉

花材選擇要點
依照新娘清新可愛的形象，選擇香豌豆作為製作骨架的花材，形成花束的基本線條。鐵線蓮作為視覺重點，為裝點喜氣洋洋的新娘舞台增添了一份「氣質」。

作品製作要點
① 這個主題的重點是要清晰明確地分出主群組H、對抗群組G、附屬群組N。和古典樣式不同的是沒有用來遮住手的第4部分，這部分已經被H組替代了。
② H、G、N組的「分量」安排也和傳統方式不同。要預先設想好各組的體量，重心的位置也要預先確定好，插作過程中要時時提醒自己，製作出一定角度的「弓形」，避免從正上方觀看時，作品形成一條直線。

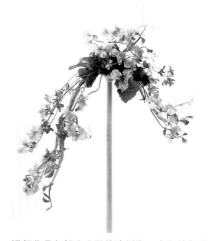

這個作品各部分分量的比例為，中心的主群組：向左邊流動的對抗群組：向右邊流動的附屬群組＝8：5：3。把重心設定在中央略微偏向附屬群組的位置，再添加花材豐富作品。使用鐵線蓮這種主張較大、較華麗的花材時，如果能預先設想好花材的位置再進行造型，就會比較容易。

（2）線條簡潔的新娘捧花

上個作品利用花莖和纖細的葉材的表現下方線條，而這個作品則是和前作對照，利用直線條的葉材展現簡潔時尚的魅力。

非對稱形　　單一焦點　　放射狀

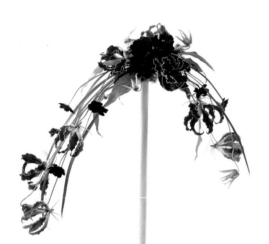

花材
火焰百合、松葉武竹、玫瑰、巧克力波斯菊、松蟲草、三色菫、闊葉山麥冬、白鶴芋葉、銀河葉

花材選擇要點
選用在色彩上、形態上都無可挑剔的紅色火焰百合作為主角，紅色火焰百合最能表現簡潔的時尚感。接近把手的部分使用色彩濃郁的花材，使整個設計更有張力。

作品製作要點
① 每個群組之間的分量比例為H：G：N＝8：5：3。
② 使用主張較高的火焰百合，增加了保持左右兩側平衡的難度。注意不要讓重心處於向下流動的線條的下方，要把重心安排在中心部分的分量上，並為這一部分適當增加體量，這是本作品的重點。另外，其他花材的加入不要太過於飽滿。
③ 根據新娘站立的位置不同，G、N組的位置不同。本作品是以新娘站在新郎右側時的造型為主。G組總是位於與新郎的相反側，作品1中也是相同的安排。

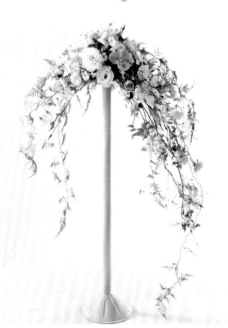

變化形　柔和自在的新娘捧花

花材
香豌豆花、多頭玫瑰、洋桔梗、聖誕玫瑰、滿天星、天門冬、文竹

作品製作要點
① 各個群組之間的分量比例為H：G：N＝8：5：3，重心位於接近中央的位置。
② 和上一個作品不同，這個作品的重點是添加飽滿度。負責製造流動形態的是文竹，文竹自由舒展，比較容易製作出對比效果。因此，本設計以文竹的動態作為主體，注意不要讓負責增加飽滿度的花材破壞流動感。
③ 這個作品是新娘站在新郎左側時的造型。G組位於與新郎的相反側。

用花托製作非對稱造型的新娘捧花──設計和檢查要點

① 是否選用適合製作「新娘手捧花」的花材？是否避免使用花粉容易散落在禮服上，及顏色容易沾染禮服的花材？
② 花材是否都朝向花托的中心插作？
③ 是否用適當的鐵絲技巧對有需要的花材進行處理？是否有遮住鐵絲等人造素材，避免被看到？
④ 是否做到H：G：N約等於8：5：3的比例？是否保持良好的平衡？
⑤ 是否用中程度主張和微弱主張的花材製作作品？是否選用都是主張較低，不影響輪廓疏緩自由效果的葉材？
⑥ 是否有效利用花材的動態，以表現非對稱造型？
⑦ 花材的配置有沒有偏離？從正上方觀看時，各群組是否配置在一條直線上？
⑧ 非對稱造型是否達到平衡？不僅是從正面看、左右兩側看、從上方看時，前後是否都有達到立體的平衡？
⑨ 捧花捧在手中時是否達到物理上的平衡，是否具有安定感？是否注意捧花整體的重量，讓新娘即使捧很長的時間也不會感到累？
⑩ 作品整體是否呈現出了「新娘捧花」應有的「華麗感」、「優美感」？

EUROPEAN
FLORAL DESIGN

歐式花藝
設計學

第 6 章

造形設計中關於程度的概念

四、造形設計中關於程度的概念

GRADIERUNG （程度）

構思造型設計時，「程度」的概念很重要。例如在造型法中，表現自然的程度（＝強弱）而產生植生的構成、自然生長的構成等，具有特徵的設計。

同樣的，排列法、配置法、製作構成法等構造秩序中，「程度」都是重點中的重點。

（1）造型法中的程度

在造型法中，設計可以分為以模仿花的自然原生形態和姿態等依循自然的（NATURGEMASS）表現自然的設計，和不依循自然的（NICHT NATURGEMASS）表現人工的、裝飾性的設計兩大類。

下圖表示在依循自然的設計（從自然中取得靈感、表現自然）和不依循自然的設計（從非自然中獲得靈感、裝飾性的、人工的表現）的二者之間，在造型構思的「程度」上有所不同。是更「自然」，或是更「非自然」，各有程度上的強弱。如果自然的程度比較強，作品就會呈現植生的、生長的、自然風格。相反地，如果自然的程度比較弱，作品就會呈現非植生的、裝飾性的、構造的。

通過這樣的介紹，大家就能夠理解在設計中確定造型法的程度是多麼的重要了。在製作作品時，最重要的是要表現什麼（＝決定程度）。如果能明確地表達想要表現的內容，那麼作品的創作意圖就能更容易地傳達給觀賞者。造型法和下一步的製作構成是緊密相連並互相作用的，所以在造型秩序的講解中我們將會做進一步的說明。

以自然為靈感·表現自然

依循自然的設計

NATURGEMASS

自然構成（Naturliche Form）

植生的·自然的·生長的……

造型法
（造型的印象）

程度的不同能產生各種各樣的主題

以非自然為靈感（人工的）·表現非自然

不依循自然的設計

NICHT NATURGEMASS

裝飾性的構成（Dekorative Form）

非植生的、裝飾性的、物件的……

造型的構思

（2）造型秩序中的程度

我們把造型秩序的要素①排列法、②配置法、③製作構成法。將分別詳細說明這3項它們各自的程度。

①排列法中的程度

排列法包括對稱（Symmetry）和非對稱（Asymmetry）。在花藝造型中，不存在數學中的完全對稱和非對稱（參照上冊P.12）。每朵花的形狀和大小都不同，只能從姿態形狀、分量、色彩等綜合各方面給人的印象，來確定是對稱還是非對稱。存在若干差異是很正常的。如果對稱的程度比較強，整體造型的印象就會堅定而冷靜，隨著對稱的程度由強到弱，會產生豐富的變化。不要太在意數學中的對稱和非對稱，重要的是培養善於觀察整體平衡的能力。

②配置法中的程度

配置法中有放射狀、平行狀、交叉狀、纏繞狀等多種手法，這些手法的組合會產生非常豐富的變化。不論何者，其共通點是都和焦點、生長點有關聯性。過去曾經有過，單獨用一種插作方式完成作品能取得最好的視覺效果的說法，如今，為提高作品完成度，各種手法混合使用已經成為主流。關鍵是完成的作品整體要優美。下面我們就各種配置法中的程度做說明。

a. 放射狀的程度

放射式的程度是依視覺焦點（visual point）和想像中的焦點（imagine point）來決定的，而且也和放射狀前端的動態有關。當想像中的焦點或是生長點在花器的上方時【下圖a】，放射狀的程度就比較強，隨著焦點越向下方移動，平行的感覺變強，放射狀的程度就減弱了【下圖b、c】。此外，如果和交叉狀、纏繞狀混合運用，程度就會再進一步變弱【下圖d】。

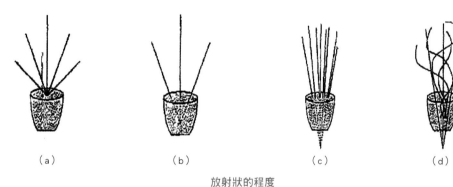

（a）　　　　　（b）　　　　　（c）　　　　　（d）

放射狀的程度

b. 平行狀的程度

配置法中的平行狀，就是把植物依相同的方向性配置，有垂直方向、水平方向、傾斜方向等。平行狀的程度也會隨焦點或生長點位置而變化。此外，隨著平行狀向放射狀、交叉狀、纏繞狀的移行或者和它們複合的使用，程度也會發生改變。以平行狀為基本【下圖a】，加入其他要素後【下圖b、c】所呈現的程度決定了視覺效果。平行狀和交叉狀、纏繞狀複合使用時，程度就會變弱。要注意的是，並不能說使用複合手法插作就一定代表技術水準高，有時反而會使作品變得難以理解。

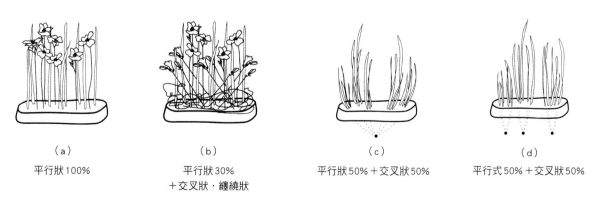

（a）　　　　　　　（b）　　　　　　　（c）　　　　　　　（d）

平行狀100%　　　平行狀30%　　　平行狀50%＋交叉狀50%　　平行式50%＋交叉狀50%
　　　　　　　　＋交叉狀・纏繞狀

平行狀的程度

③製作構成法中的程度

就如在造型法的程度中說明的那般，造形的印象分為自然的表現（依循自然）、非自然的表現（不依循自然、人工的裝飾性表現）兩大類。這裡我們以這兩類為基礎對製作構成進行思考。

a. 自然構成的程度

以自然為靈感，表現自然的造型法有很多種表現方法。例如，自然植生的形態（VEGETATIVE FORM）是以植物的植生感為中心、生長的形態（WUCHSHAFT FORM）是以植物自然生長的姿態為中心的印象，分別各自表現。而自然的形態則是如景觀般的、未經人為加工的純自然（GEWACHSEN）的表現方法，不論用哪一種表現方法製作作品都是可能的。

如果從配置法來分析自然構成，有放射狀、平行狀、交叉狀和纏繞狀4種。這裡我們以「平行+植生的」為例子進行說明。在下圖中，隨著從（a）→（c）的演進，自然的程度逐漸減少。在自然構成中，100%地表現自然界中植物實際正在生長中的狀態（＝植生）。但有時即使符合植生的形式，因為花材的使用方法、表現方法的不同，程度也會有變弱的情況。相反的，有時和植生的形式並不一致，但由於可以表現出如草叢般的自然狀態，自然度卻達到了100%。因此自然構成程度的衡量標準有時是基於我們的感性。製作自然構成時，首先要確定以何種主題來表現自然。以此為出發點，在腦海中想像自然中的景象，一邊思考是更接近自然，還是傾向非自然，斟酌這方面的程度，選用最適合主題的表現方法進行製作。

（a）	（b）	（c）
自然程度100%	自然的程度50%	自然的程度30%
和植生一致，為了能夠更加接近自然中生長繁衍的狀態，根部以草叢和苔草做裝飾。	仍然保留著一部分植生感，但因為花材的使用方法是裝飾性的，是刻意營造的自然風，所以自然程度被削弱了。	植生感薄弱，是刻意營造的自然風，自然程度變弱，相反地裝飾性構成的程度變強了。

自然的程度

b. 裝飾性構成中的程度

裝飾性構成的定義包含各種要素，如輪廓封閉而清晰，人為要素比較多的情況下，裝飾性的程度較強（右圖a），如果把輪廓比較疏緩、利用自然的植物線條稀釋人為要素，裝飾性的程度就會被削弱（右圖c）。另外花材的密度和使用方法對其也有很大的影響。

右圖中表示了裝飾性的程度變化。從（a）→（c）動感逐漸增加，花材的密度變薄弱，空間增加、自由的線條也變得更多。到了（c），嚴謹的裝飾性構成的程度已經變得很弱，隨著自然線條的加入，自然的程度變得強。可能更加接近「自然構成」或「強調花材線條的構成」。裝飾性的程度有時也是憑感性，依賴視覺評判標準的，並不是非常嚴謹的，這一點希望大家能再次認清。

 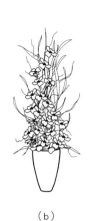 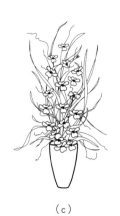

（a）	（b）	（c）
裝飾性的程度100%	裝飾性的程度50%	裝飾性的程度20%

裝飾性的程度的變化

c.構造構成中的程度

通常來說，構造構成是比較難理解的項目。它起源於1980年代，以德國和荷蘭為中心開始流行的構造物花束（OBERFLACHENSTRUKTUR），準確地說應該是表面構造花束。在這數十年間，質感的搭配和架構製作都不斷地發展，已經演化得相當複雜、甚至連有多年經驗的老師都解釋得含糊不清。

為了盡可能解釋得通俗易懂，在這裡並非以裝飾性的程度，而是以構成植生的質感、形態、架構來做說明。以質感為主的形態→以重疊（層的疊加）為主的形態→以架構組成為主的形態，這個發展的走向也就是構造構成的程度加強的方向（下圖a→c）。

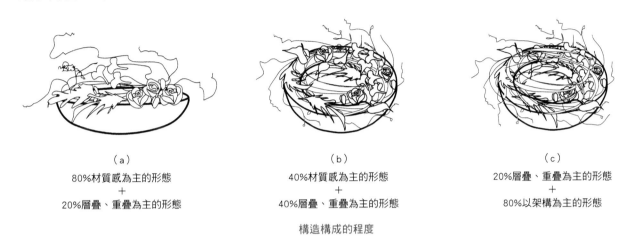

（a）	（b）	（c）
80%材質感為主的形態 ＋ 20%層疊、重疊為主的形態	40%材質感為主的形態 ＋ 40%層疊、重疊為主的形態	20%層疊、重疊為主的形態 ＋ 80%以架構為主的形態

構造構成的程度

d. 強調植物形狀和（或）線條的構成的程度

使用花材的種類和數量都比較少的時候，強調植物形狀和線條的程度就會加強。隨著花朵數量的增加，強調植物形狀和線條的程度就逐漸減弱，相反地，裝飾性的程度就會變強。在這裡，花的數量和種類決定了強調的程度。一旦增加花的數量和種類，這個構成的特徵，也就是強調花的形狀和線條的程度會變得薄弱。

此外，形狀和線的程度也是重要的要素。只強調線的被稱為「LINEAR線性作品」，只強調形狀的被稱為「FORMAL FORM形式作品」，如圖形一般的作品被稱為「GRAPHISCH圖象式作品」，不同的程度帶來不同的變化。在觀看強調程度的時候，把構成整體想成是一個圓，比較形狀和線條以及其他構成要素（如花器等）兩者的比例，會比較容易理解。比例越低，強調的程度就越強；比例越高，強調的程度越薄弱，而裝飾性的程度會變強。

關於強調花的形狀和線條的構成中的程度，作為一個構成來看，絕大部分是人為設計的，所以把它作為裝飾性構成也不為過。但是在平行狀配置和交叉狀配置出現的70至80年代，表現自然的作品中也出現了屬於這個類型的設計。到了現代，我們把1960年代將其樣式化的作品稱為「FORMALE LINEARE形式與線」，其他還有「FOMALE UND（ODER）LINEARE形式與（或）線」。

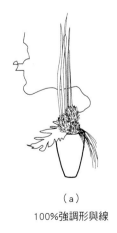 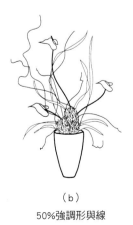

（a）	（b）	（c）
100%強調形與線	50%強調形與線	30% 強調形與線，裝飾性的程度變強

強調形和線的構成的程度

EUROPEAN
FLORAL DESIGN